MICHAEL REISCH

MICHAEL REISCH

HATJE
CANTZ

Ohne Titel (Untitled) 1990 180 x 250 cm C-Print

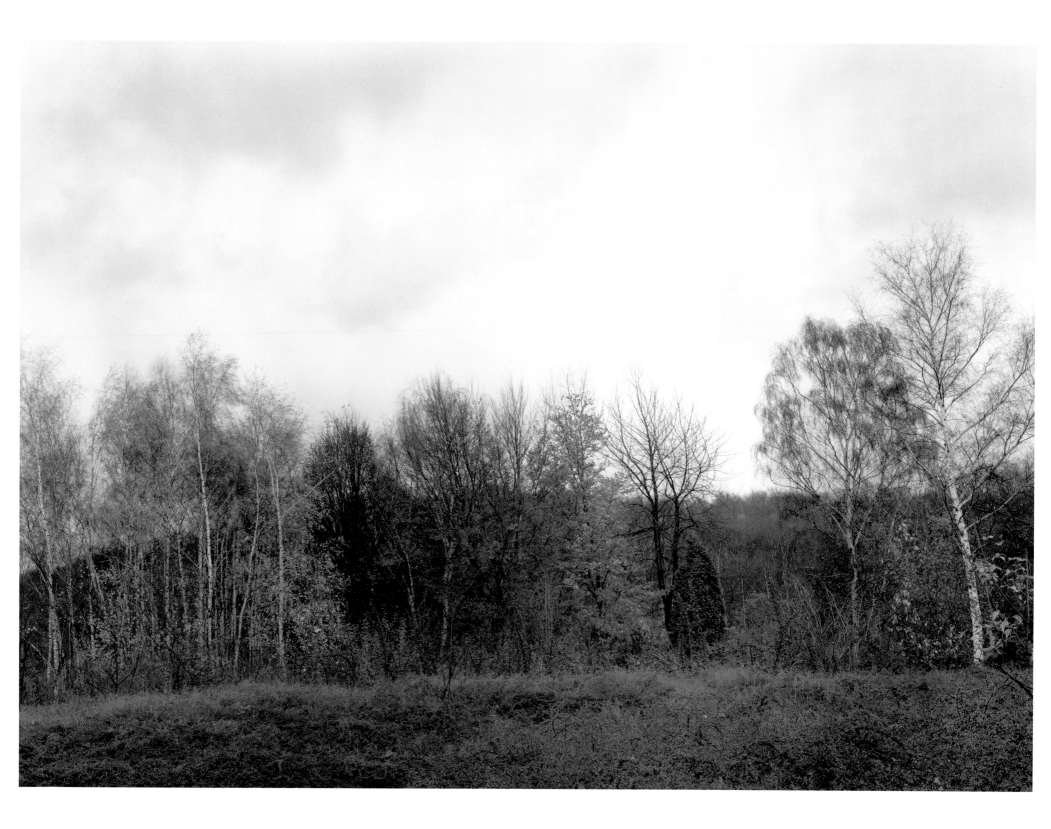

Die Schönheiten der unbelebten Natur oder die »Landschaft als Biomasse«[1] ULRICH POHLMANN

»Die äußere Natur wird in jeder innern eine andere.«
JEAN PAUL 1804

Die Naturlandschaft gilt in der Kunst und Literatur gemeinhin als Lebensgrundlage und Ursprung alles Kreatürlichen. Aus heutiger Perspektive erscheint jedoch nichts unnatürlicher als unser Umgang mit der Natur. Das destruktive Potenzial hat die Naturräume nachhaltig gefährdet, sodass die durch Industrialisierung, Verstädterung oder Tourismus ausgebeutete, gedemütigte und verletzte Landschaft zum Sinnbild für die Anpassung der Natur an die menschlichen Bedürfnisse geworden ist. Spricht man von Landschaftsdarstellungen, so gilt es zunächst einmal zwischen naturhaft belassenen und zivilisatorisch geprägten Lebensräumen zu unterscheiden.

Gerade im vergangenen Jahrzehnt haben sich zahlreiche Fotografen dieses Phänomens angenommen und ein Instrumentarium zur Darstellung und Aufzeichnung von Natur entwickelt, das empfindlich wie eigenwillig auf das komplexe Wechselspiel von Natur und Zivilisation reagiert. Viele Künstler verstehen die Landschaft als ein instabiles Gebilde innerhalb eines labilen Gleichgewichts, denken wir etwa an die Peripherien von Großstädten oder an »vergessene« Topografien wie Industriebrachen, die von der Natur wieder in Besitz genommen werden.[2]

In Deutschland haben sich insbesondere ehemalige Studenten von Bernd und Hilla Becher an der Düsseldorfer Kunstakademie mit dem Thema Landschaft beschäftigt – zweifelsohne mit unterschiedlichen Ergebnissen, vergegenwärtigt man sich die Paradieswälder von Thomas Struth, die Schrebergärten von Simone Nieweg, die Veduten von Axel Hütte oder den Landschaftszyklus von Michael Reisch.

Im Unterschied zu den erst genannten Positionen handelt es sich bei Reischs seit 2002 entstandener Werkgruppe 1/ um keine fotografische Wirklichkeitsbeschreibung, obwohl die Grundlage seiner Kompositionen reale, in Afrika vorgefundene Landschaften darstellen, die in ihrer Künstlichkeit der Idealvorstellung des Künstlers sehr nahe kamen. Wir sehen scheinbar unberührte Naturräume, die frei sind von zivilisatorischen Spuren wie Behausungen oder Landwirtschaft. Oberflächlich betrachtet sind es keine Landschaften, die die Entfremdung zwischen Mensch und Natur sichtbar machen. Ebenso wenig erfüllen sie die romantische Idee der Natur als Zuflucht, in der wir Menschen eine Form von Geborgenheit oder Zugehörigkeit erleben können. Vielmehr drängen sich mir Assoziationen an ein Fantasy-Märchenland auf, das wir aus der Traumfa-

brik Hollywoods zu kennen scheinen: Ohne spezifischen Ortsbezug und wieder erkennbare charakteristische Merkmale bilden die Aufnahmen ein zeit- und ortloses Kontinuum ab, das keine narrativen Zusammenhänge erkennen lässt. Die Landschaften bieten ein verwirrendes wie rätselhaftes Schauspiel, das beim Betrachter gleichermaßen das Gefühl von Fremdheit und Vertrautheit hinterlässt.

Es ist ein Allgemeinplatz, dass Bilder, ob gemalt, gezeichnet oder fotografiert, ein hybrides Gebilde aus Wirklichkeitswiedergabe und Erfindung darstellen. Eine bloße Nachahmung und faktische Wiedergabe der Natur war in der Malerei seit dem 18. Jahrhundert verpönt und galt als ideenlos. Es wurde keineswegs nur nach der Natur gemalt oder skizziert, sondern fotografische oder gezeichnete Vorlagen – so genannte »études d'après nature« – dienten dem Künstler als Gedächtnisstütze und als Korrektiv seiner Wahrnehmung. Die häufig synthetische Methode der Landschaftsdarstellung hat Christian Cajus Laurenz Hirschfeld 1779 wie folgt beschrieben: »Man nehme ein flaches Stück ohne Form und Schönheit, ja selbst ohne Fruchtbarkeit. Man erhöhe es zu einem Hügel, man bekleide diesen mit Rasen, mit Buschwerk oder einzelnen Bäumen: und man wird bald einen Theil von einer muntern Gegend gewinnen.«[3]

Auf den konstruktiven Bauplan ihrer Arbeiten haben die Maler immer wieder hingewiesen. So ist es letztlich der Einbildungskraft des Künstlers überlassen, einen idealen Landschaftsraum zu erschaffen, in dem sich die Realität in ein Vorstellungsbild verwandelt. Diese Transformation gelingt auch Michael Reisch in seinen Kompositionen durch die digitale Bearbeitung eines analog hergestellten Diapositivs, dem er am Computer mithilfe des modernen »Zeichenstifts der Natur« eine neue abstrakte Erscheinung verleiht, die seiner Fantasie und Vorstellung von Landschaft entspricht. Nun mag man – wie Paul Virilio[4] – das Ende der analogen Fotografie im digitalen Zeitalter als endgültigen Verlust des Authentischen beklagen, da am Computer alles manipulierbar und künstlich generierbar geworden ist. Doch übersieht dieses Lamento, dass die digitale Bearbeitung durch Bildprogramme in der Hand der Künstler eine andere Form der technischen Fabrikation geworden ist, die ohne ideologische Vorbehalte eingesetzt wird, um die gewünschten Bildresultate zu erzeugen.

Bei Michael Reisch beinhaltet dieser Abstraktionsprozess nicht nur die Entfernung von jeglichen Zeichen oder Merkmalen der Zivilisation, sondern ebenso die vereinheitlichende Reduktion der Farbskala auf grün und die Modellierung der Landschaft zu einem schwellenden körperhaften Gebilde. Wichtig ist dem Künstler, dass er den Eindruck und die Illusion real existenter Natur aufrechterhält, ohne jedoch eine erkennba-

re Referenz zu real existierenden Landschaften herzustellen.[5] Man kann also von einem künstlerischen Prozess der Verdichtung von Bildinformation sprechen, in den die medial vorgeprägte Erfahrung von Natur mit einfließt und sich mit dem realen Erleben vermengt. Reisch hat auf seine medialisierte Wahrnehmung von Welt durch Fernsehen, Illustrierte et cetera wiederholt hingewiesen.

In der Werkgruppe 1/ überwiegen die panoramatischen Darstellungen, die den Blick in die Tiefe des imaginären Landschaftsraums freigeben – und nicht das Motiv der »paysage intime«, das beispielsweise die Fotografin Simone Nieweg in den Nutzgärten von Siedlungen im Ruhrgebiet entdeckt und zur Darstellung gebracht hat. In der langen Tradition der künstlerischen Landschaftsdarstellung sind die Einzelelemente gewöhnlich kodiert – Felsen, Bäume oder Blumen werden zu Zeichen, die Landschaft zur allgemeinen Metapher von Zuständen der Gesellschaft und des Individuums. Auch Michael Reischs Vorliebe für menschenleere Gebirgsszenarien korrespondiert mit einer bildnerischen Tradition seit der Romantik, für die verlassene und wilde Berglandschaften zum Inbegriff des Erhabenen, des Majestätischen und Göttlichen wurde. Doch im Unterschied zur pittoresken romantischen Landschaftsdarstellung sucht der Fotograf keine symbolische Überhöhung des Motivs als Seelenlandschaft. Dabei repräsentieren die Kompositionen von Michael Reisch durchaus das Naturschöne, das sich bei näherer Betrachtung jedoch als brüchige Idylle erweist. In den Worten des Künstlers schwanken die Landschaften »zwischen Paradies und Gentechnik-Alptraum«, die den Keim des Unheimlichen und Bedrohlichen in sich tragen. Die Landschaft ist in unablässiger Metamorphose begriffen, um wie ein gigantischer Staubsauger Lebewesen und Gegenstände zu verschlingen und in einem sich selbst programmierenden Prozess als »Biomasse«[6] wieder zum Vorschein zu kommen.

Die Natur als formbare Biomasse, die einem vorgegebenen Konstruktionsplan folgt, ist heute bereits Wirklichkeit geworden in den Computersimulationen von Architekturbüros. Vielleicht machen uns die Landschaften von Michael Reisch bewusst, dass diese Simulationen respektive Zähmungen der Natur sich irgendwann verselbstständigen könnten und eine eigene virtuelle Natur erschaffen, die mit unseren jetzigen Lebensgrundlagen nur noch die bildliche Erinnerung gemeinsam hat.

1 Zitiert nach: *Michael Reisch – Fotografie*, Text von Rolf Hengesbach, Ausst.-Kat. Raum für Kunst, Aachen 2005, S. 3.

2 Vgl. *Last & Lost. Ein Atlas des verschwindenden Europa*, hrsg. von Katharina Raabe und Monika Sznajderman, Frankfurt am Main 2006.

3 Zitiert nach: *Caspar David Friedrich 1774–1840. Kunst um 1800*, hrsg. von Werner Hofmann, Ausst.-Kat. Hamburger Kunsthalle, München 1974, Nachdruck 1981, S. 17.

4 Vgl. Interview mit Paul Virilio, »Das ist das Ende«, in: *Süddeutsche Zeitung*, 165, 19. Juli 2002, S. 14.

5 Vgl. Michael Reisch, »Vortragsmanuskript«, Schloss Wolfsberg, Schweiz, September 2005.

6 Siehe Anm. 1.

The Beauty of Inanimate Nature, or "Landscape as Biomass"[1] ULRICH POHLMANN

"External nature becomes a different one in every inner eye."
JEAN PAUL 1804

The natural landscape is generally portrayed in art and literature as the basis of life and the origin of all living things. Yet from our present perspective, it would seem that nothing is more unnatural than our relationship to nature. Destructive potential has endangered the natural environment to the extent that the landscape—exploited, humiliated, and wounded by industrialization, urban sprawl, and tourism—has become a symbol of the adaptation of nature to human needs. When we speak of landscapes, we must distinguish, first of all, between original, natural environments and those that have been altered and shaped by civilization.

During the past decade in particular, numerous photographers have turned their attention to this phenomenon and developed approaches to the depiction and documentation of nature that respond both sensitively and unconventionally to the complex interplay between nature and civilization. Many artists view the landscape as an unstable system in a state of delicate equilibrium—as exemplified, for example, by urban peripheries or such "forgotten" topographies as industrial wastelands that are now being slowly reconquered by nature.[2]

In Germany, a number of students of Bernd und Hilla Becher at the Düsseldorf Kunstakademie have dealt with the theme of the landscape—although with widely differing results, as is evident when we consider Thomas Struth's forests of paradise, Simone Nieweg's garden plots, Axel Hütte's cityscapes, or Michael Reisch's landscape series.

In contrast to the first two mentioned above, Reisch's Landschaft 1/, a series begun in 2002, is not a photographic description of reality, although his compositions are based upon real African landscapes whose artificiality conforms closely to the artist's ideal concept. We see supposedly untouched natural settings that exhibit no traces of civilization such as houses or farms. Viewed superficially, these landscapes do not illustrate the alienation of mankind and nature, nor do they exemplify the Romantic notion of nature as a refuge in which humans may experience a form of security or a sense of belonging. Instead, I find myself confronted with associations with fantasy fairy-tale lands of the kind produced by the Hollywood "dream factory." Without specific references to location or recognizable characteristic features, these photographs depict a timeless, spaceless continuum in which we find no narrative contexts whatsoever.

These landscapes present a confusing, baffling spectacle that evokes feelings of familiarity and alienation in the viewer at the same time.

The idea that pictures, regardless of whether they are painted, drawn, or photographed, are hybrid forms composed of images of reality and inventions is a platitude. The mere imitation and factual representation of nature have been rejected and regarded as unimaginative by painters since the eighteenth century. Artists have never painted or sketched only from nature, but have frequently used photographs or drawings—so-called *études d'après nature*—as aids to memory and as a means of correcting their perceptions. Christian Cajus Laurenz Hirschfeld described the commonly employed synthetic method of landscape depiction in the following words in 1779: "One starts with a flat piece without form or beauty, one that is not even fertile. It is then elevated to form a hill, which is then clothed with grass, shrubbery, or individual trees: and soon one will gain a part of a lively setting."[3]

Painters have frequently referred to their use of constructive blueprints in their work. Thus, it is ultimately left to the artist's imagination to create an ideal landscape in which reality is transformed into an imaginary image. Michael Reisch accomplishes this transformation in his compositions through digital processing of analog slides. On the computer, using the modern "drawing implement of nature," he gives the image a new, abstract appearance that conforms to his fantasies and his idea of landscape. One may, of course, agree with Paul Virilio, who regards the demise of analog photography in the digital age as the final death knell of authenticity, as everything can now be manipulated and artificially generated on the computer.[4] Yet, this lament overlooks the fact that digital processing with the aid of imaging programs has now become a different form of technical fabrication in the hands of the artist, one that is used without ideological constraints to create the desired pictorial results.

In Michael Reisch's case, this process of abstraction involves not only the elimination of all signs and features of civilization but also a reduction of the color spectrum to uniform green and a modeling technique that transforms the landscape into a swelling, corporeal structure. The artist is intent upon preserving the impression and the illusion of real, authentic nature, but without including any recognizable references to real, authentic landscapes.[5] Thus it is appropriate to speak of a creative process of condensing image data that incorporates the mediatized experience of nature and blends it with real experience. Reisch has frequently pointed out that his perception of the world has been shaped by such media as television and magazines.

In the Landschaft 1/ series, we find predominantly panoramic scenes that offer a view into the depths of imaginary landscape space—and not the motif of the *paysage intime* discovered and depicted, for example, by photographer Simone Nieweg in the garden plots of residential developments in the Ruhr region. Individual elements have ordinarily been encoded in the long tradition of landscape art—rocks, trees, or flowers become signs, the landscape a general metaphor for conditions of society and the individual. Michael Reisch's preference for mountain scenes devoid of human presence is in keeping with an artistic tradition that originated in the age of Romanticism, in which wild, abandoned mountain landscapes came to epitomize the sublime, the majestic, and the divine. In contrast to such picturesque Romantic landscape scenes, the photographer does not attempt to elevate the motif to the symbolic status of a landscape of the soul. Michael Reisch's compositions do indeed represent natural beauty, although it is revealed upon closer inspection, as a fractured idyll. In the words of the artist, these landscapes vacillate "between paradise and nightmares of genetic engineering" that carry the seeds of the uncanny and the threatening within themselves. The landscape undergoes an endless process of metamorphosis in which, like a giant vacuum cleaner, it devours objects and living organisms and reconstitutes itself through a self-programmed process as "biomass."[6]

The vision of nature as shapeable biomass that follows a prescribed blueprint has now become reality in computer simulations developed by architects' firms. Perhaps Michael Reisch's landscapes can make us aware that these simulations, these tamings of nature, might one day assume a life of their own and create a virtual nature that has nothing in common with our present living environment but visual memories.

1 Quoted and translated from *Michael Reisch—Fotografie*, text by Rolf Hengesbach, exh. cat. Raum für Kunst (Aachen, 2005), p. 3.

2 Cf. *Last & Lost. Ein Atlas des verschwindenden Europa*, ed. Katarina Raabe and Monika Sznajderman (Frankfurt am Main, 2006).

3 Quoted and translated from Werner Hofmann, ed., *Caspar David Friedrich 1774–1840. Kunst um 1800*, exh. cat. Hamburger Kunsthalle (Munich, 1974), repr. in 1981, p. 17.

4 Cf. Interview with Paul Virilio, "Das ist das Ende," in *Süddeutsche Zeitung* 165, July 19, 2002, p. 14.

5 Cf. Michael Reisch, "Lecture Manuscript," Schloss Wolfsberg, Switzerland, September 2005.

6 See note 1.

Skulptur schmeckt Fotografie
Ikonografie und Wirkung der Bilder von Michael Reisch MARTIN HOCHLEITNER

Der deutsche Künstler Michael Reisch koppelt in seinen Arbeiten eine dokumentarische Bildsprache mit permanenten Manipulationen von fotografierten Materialien und Eingriffen in Vorstellungen von Landschaft, Industrie und Architektur. Das Resultat ist eine modellierte Realität, die in einem Zustand des »transitorischen Da-Zwischen«[1] Orte zwischen Bild und Wirklichkeit vorstellt. Die meist großformatig ausgearbeiteten Fotografien belegen aus zwei Gründen einen speziellen Gegenwartsbezug: Einerseits repräsentieren die Bilder eine Sachlichkeit, die zuletzt immer wieder mit dem Wirkungsfeld von Malerei in Verbindung gebracht wurde.[2] Andererseits kennzeichnet die Bilder ein Arbeiten an künstlichen Welten, in denen sich »True Fictions«[3] als Resultat von Inszenierungsformen ergeben. Durch sie wird »das Bildmotiv eigens [...] arrangiert und konstruiert«.[4]

In diesem Kontext vermittelt sich Reisch als deutliche Position, sein Werk besitzt sowohl im Bereich der Ikonografie als auch der Wirkung charakteristische Kennzeichen. Ikonografisch bilden Landschaft und Architektur die wesentlichen Schwerpunktsetzungen des Künstlers. Zumeist stellt er einzelne modernistische Hochhäuser, Wohntürme, Industrieanlagen oder Atommeiler direkt in einen Naturkontext. Der Eindruck des Künstlichen resultiert dabei nicht nur aus der versatzstückhaften Kombination von Natur und Architektur, sondern auch aus der permanenten Anonymisierung von Szenen. So sind etwa die Hochhäuser absolut menschenleer. Auch gibt es keine Hinweise auf individuelle Nutzungen. Jegliches Moment des Erzählerischen, des Narrativen ist eliminiert, wodurch der Künstler eine Offenlegung formaler beziehungsweise tektonischer Strukturen erreicht.

In Verbindung mit dem Bildaufbau ergibt sich ein skulpturaler Anspruch, der als zweites wesentliches Charakteristikum die Arbeiten Michael Reischs definiert. Die Konstruktion des Bildgegenstands folgt einer Denkweise, die permanent die Wirkung des Körpers im fiktiven Raum der Fotografie überprüft. Selbst dort, wo Reisch auf jegliche architektonische Intervention verzichtet und sich ausschließlich auf die Landschaft beschränkt, setzt er optische Modellierungen, die wie plastische Interventionen in Naturkontexten anmuten.

Wenn auf der Biennale von Venedig 1993 das Werk von Bernd und Hilla Becher mit dem Preis für Skulptur ausgezeichnet wurde, so nahm die entsprechende Jurybegründung auch einen wesentlichen Ansatz für das Verständnis der Arbeiten Michael Reischs voraus. Auch seine Fotografien sind zutiefst skulptural konzipiert, ohne dass sie sich rein auf die Gegenständlichkeit des Dargestellten beschränken würden. Statt dessen ist es die besondere Form der Konstruktion von Bildern, die beide Werke auszeichnet.

Reisch war in den frühen 1990er Jahren Student bei Bernd Becher an der Kunstakademie in Düsseldorf. Obwohl seine entsprechende Grundhaltung im direkten Kontakt mit Becher geschärft worden sein dürfte, können mit der Fotografie und Skulptur auch schon zuvor die zwei wesentlichen Prägungen des Künstlers benannt werden. So hatte er in den 1980er Jahren sowohl Fotografie wie auch Bildhauerei an der Gerrit Rietveld Akademie in Amsterdam studiert.

Für Michael Reisch ist nunmehr die Fotografie der Ort seiner skulpturalen Manipulation, die im Bild Wirklichkeit ebenso erzeugt wie sie Realität dekonstruiert. Selbst als Modell begriffen, fügen sich seine Arbeiten in eine Geschichte der Manipulierung von Landschaft und Architektur, die vom englischen Landschaftsgarten des 18. Jahrhunderts ausgeht und über die Utopien der französischen Revolutionsarchitekten wie Etienne-Louis Boullée vor 1800 auch in der Kunst des 20. Jahrhunderts – etwa in den »Primary Structures« der 1960er Jahre – wichtige Anknüpfungspunkte besitzt. Hinzu kommen die zahlreichen Konzepte, die vor allem seit den 1990er Jahren ebenfalls »fiktionale Orte in der Fotografie«[5] vorstellen.

Letztendlich haben die Arbeiten von Michael Reisch auch viel mit Fantasie zu tun. Seine Fotografien geben ihm die Möglichkeit ihrer Visualisierung und Konkretisierung. Sie funktioniert im Bild, verarbeitet vielfältigste Referenzen und schafft gleichzeitig permanente Überlagerungen zwischen Natur, Skulptur und Architektur. Jede Arbeit repräsentiert ein System, dessen Wirkung maßgeblich von der Differenz zur Wirklichkeit abhängig ist. Dabei ist jedes Bild eine Konstruktion, die ein fotografisches und ein skulpturales Denken in einem Modell zusammenführt und durch das konkrete Kunstwerk wiederum als Fotografie evident wird.

1 Stephan Berg, *Archisculptures. Über die Beziehungen zwischen Architektur, Skulptur und Modell*, Ausst.-Kat. Kunstverein Hannover, Hannover 2001, S. 3.

2 Vgl. *Zwischen Schönheit und Sachlichkeit*, Ausst.-Kat. Kunsthalle Emden, Heidelberg 2002, sowie die Zusammenfassung von Martin Hochleitner, »Neueste Sachlichkeit. Ihre Konzepte und Wirkung in der aktuellen Porträtfotografie«, in: *Gegenüber. Menschenbilder in der Gegenwartsfotografie*, Ausst.-Kat. Landesgalerie Linz und Galerie Fotohof, Salzburg 2002, S. 3–6.

3 Im Sinn des Ausstellungstitels: *True Fictions. Inszenierte Fotokunst der 1990er Jahre*, Ausst.-Kat. Ludwig-Forum für Internationale Kunst, Aachen 2002.

4 Ebd.

5 Vgl. Andreas Zeising, »Imaginäre Wirklichkeiten. Fiktionale Orte in der neueren Fotografie«, in: *Heute bis Jetzt. Zeitgenössische Fotografie aus Düsseldorf*, Teil 2, Ausst.-Kat. Museum Kunst Palast, Düsseldorf, München 2002, S. 22–33.

Sculpture Tastes Photography
Iconography and Visual Effect in the Photographs of Michael Reisch MARTIN HOCHLEITNER

The German artist Michael Reisch combines a documentary visual language with repeated manipulations of photographed material and interventions in ideas about landscape, industry, and architecture in his photographs. The result is a constructed reality that presents places in a "transitory in-between" state between visual image and reality.[1] His photographs, most of which are large-format prints, exhibit a special relationship to the present in two ways. First, they represent an objective point of view that has recently been associated repeatedly with the effects of painting.[2] On the other hand, these photographs document the artist's work with artificial worlds in which "true fictions" emerge from staged forms.[3] Through these, "the pictorial motif itself … is arranged and constructed."[4]

Within this context, Reisch conveys the clear sense that his art possesses characteristic attributes with respect to both iconography and visual effect. Landscape and architecture are the primary focal points of his iconography. In most cases, he places solitary, modernistic high-rise buildings, apartment towers, or nuclear reactors directly into a natural context. The impression of artificiality is evoked not only by the staged combination of nature and architecture but also by the consistent anonymity of scenes. The high-rise buildings, for instance, are absolutely devoid of people. There is also no evidence of visible signs of individual use. By eliminating every suggestion of narrative, the artist succeeds in exposing formal or tectonic structures.

The composition of these works also incorporates a sculptural aspect, the second defining characteristic of Michael Reich's art. The construction of the pictorial subject emerges from a conceptual approach which involves continual reassessment of the visual effect of the object in the fictional photographic space. Even in those works in which Reisch dispenses with architectural intervention and confines himself exclusively to the landscape, he injects modeled optical elements which have the look of sculptural interventions in natural contexts.

A work by Bernd and Hilla Becher was awarded the Sculpture Prize at the 1993 Venice Biennale, and the jury's justification for the award anticipated an aspect that would become crucial to an understanding of Michael Reisch's art. Conceptually speaking, his photographs are also profoundly sculptural, although they are by no means restricted to pure representation of depicted subjects. It is rather the specific form in which images are constructed that characterizes the works of both Michael Reisch and Bernd and Hilla Becher. Reisch studied under Bernd Becher at the Kunstakademie in Düsseldorf in the early nineteen-nineties. Although his corresponding fundamental position is likely to have been clarified through direct contact with Becher, photography and sculpture had long since become the two most important focal points of Reisch's work. In the nineteen-eighties, he had studied both photography and sculpture at the Gerrit Rietveld Akademie in Amsterdam.

For Michael Reisch, photography has become the setting for sculptural manipulations which both create and deconstruct reality in his photographs. Even as models, his works assume their place in a history of the manipulation of landscape and architecture that can be traced from eighteenth-century English landscape gardening through the utopias of such French revolutionary architects as Etienne-Louis Boullée before 1800 to the art of the twentieth century—as in the *Primary Structures* of the nineteen-sixties. These influences are joined by the numerous concepts that have also presented "fictional places in photography," primarily since the nineteen-nineties.[5]

Ultimately, imagination also plays a significant role in Michael Reisch's photography. His photographs offer him an opportunity to visualize his fantasies and give them concrete form. His imagination works within the photograph, processing a wide range of references, while at the same time creating overlaps between nature, sculpture, and architecture. Each work is a system whose visual effect depends, above all, on the way in which it differs from reality. Each photograph is a construction that blends photographic and sculptural modes of thinking within a model and through which the specific work of art also becomes evident as a photograph.

1 Stephan Berg, *Archisculptures. Über die Beziehungen zwischen Architektur, Skulptur und Modell*, exh. cat. Kunstverein Hannover (Hanover, 2001), p. 3.

2 Cf. *Zwischen Schönheit und Sachlichkeit*, exh. cat. Kunsthalle Emden (Heidelberg, 2002), and the summary discussion by Martin Hochleitner, "Neueste Sachlichkeit. Ihre Konzepte und Wirkung in der aktuellen Porträtfotografie," in *Gegenüber. Menschenbilder in der Gegenwartsfotografie*, exh. cat. Landesgalerie Linz and Galerie Fotohof (Salzburg, 2002), pp. 3–6.

3 In the sense of the exhibition title: *True Fictions. Inszenierte Fotokunst der 1990er Jahre*, exh. cat. Ludwig-Forum für Internationale Kunst (Aachen, 2002).

4 Ibid.

5 Cf. Andreas Zeising, "Imaginäre Wirklichkeiten. Fiktionale Orte in der neueren Fotografie," in *Heute bis Jetzt. Zeitgenössische Fotografie aus Düsseldorf*, Part 2, exh. cat. Museum Kunst Palast, Düsseldorf (Munich, 2003), pp. 22–33.

Die subjektlose Welt ROLF HENGESBACH

Das fotografische Werk von Michael Reisch besteht aus zwei Gruppen: der Werkgruppe 0/ und der Werkgruppe 1/. Die Werkgruppe 0/ »Architekturen« schließt auch Landschaften ohne Gebäude ein, welche unserem städtischen Umraum entstammen, ohne dass Städtisches sichtbar ist. Die Arbeiten der Werkgruppe 1/ hingegen zeigen Landschaftspanoramen unberührter Naturräume. Beiden Werkgruppen sind jedoch wichtige Merkmale gemeinsam: Es werden keine Menschen und keinerlei soziale Aktivität gezeigt. Die Welt scheint von den alltäglichen Verrichtungen befreit zu sein. Es gibt keine bewegten Dinge oder Bewegungsmomente – die Zeit steht still und die Welt ist erstarrt. Nirgends steht etwas herum. Keine Gegebenheit gibt Auskunft über das Chaotische, Nicht-Geplante des Alltags. Die Vielfalt menschlicher Bedürfnisse und Gefühle schlägt sich in dieser Welt nicht nieder. Es gibt keinen erzählbaren Verlauf, keine Spuren deuten auf Vergangenes. Die fotografischen Arbeiten von Michael Reisch haben auch keinen dokumentarischen Charakter, sie bilden weder einen bestimmten Zeitpunkt noch einen bestimmten Ort ab.

Reisch benutzt Motive, die er mit der Großbildkamera aufgenommenen hat. Der ursprüngliche Kontakt mit der Realität ist entscheidender Ausgangspunkt. Im zweiten Schritt digitalisiert er seine Vorlagen und bearbeitet diese am Computer. Er isoliert dabei vorgefundene Strukturen und legt ihre unterschwelligen Merkmale frei. Der Künstler radikalisiert so das gesamte Erscheinungsbild, vor allem bestimmt er durch diese Eingriffe das Verhältnis von innen und außen gänzlich neu. Bei den Architekturen betrifft dies das Verhältnis von Gebäudeinnerem zur äußeren Umgebung, bei den Landschaften die Frage, wie sich innerhalb der topografischen Modulation und der Flora, Sehnsucht erfüllende Orte konstituieren oder verdichten.

Warum transformiert Michael Reisch in seinen Arbeiten die menschlich belebte Welt in eine Welt struktureller Gebilde? Auf diese Frage lassen sich zwei unterschiedliche Antworten geben. Die erste hängt mit einer Aufarbeitung der massiven lebensweltlichen Veränderungen in den späten 1960er und 1970er Jahren zusammen, die ursprünglich die Utopien der Moderne für die Massengesellschaft realisieren wollten. Die zweite Antwort nimmt Bezug auf eine Bewertung dieses Projekts der Moderne: Ist die Herstellung universellen Glücks als Resultat verantwortungsbewussten Handelns erreichbar?

Michael Reisch gehört zu den Künstlern, die in den 1970er Jahren aufgewachsen sind und sich auf eine Welt einstellen mussten, die in ihrer äußeren Verfassung dem Menschen immer fremder wurde. Es ist das Jahrzehnt der Fertigstellung der architektonischen Großprojekte der 1960er Jahre. Ganze Stadtteile werden aus dem Boden gestampft und von einer diffusen Silhouette von Hochhäusern dominiert. Es gibt keine Perspektiven, die diese Strukturen im Ganzen erschließbar machen. Die richtungslos gebaute Welt ist nicht mehr auf den einzelnen Menschen ausgelegt. Reisch konfrontiert uns mit dieser Welt nicht mittels einer distanzierten Perspektive aus der Ferne oder von oben, sondern begibt sich auf die Augenhöhe des Betrachters, separiert die einzelnen Gebäude und stellt dem Betrachter die jeweilige Architektur als Pendant gegenüber. Der Künstler zeigt die Gebäude entleert, seelenlos. Es scheint kein Inneres zu existieren. Dabei wählt er Gebäude aus, die sich nicht durch Merkmale eines bestimmten Zeitstils besonders auszeichnen. Er neutralisiert die Gebäude, indem er sie auf ihre Struktur reduziert.

In der Welt des Bauens ist Beton zum Symbol der Zeit geworden. Diesen Baustoff kann man wegen seiner flüssigen Konsistenz nicht fassen. Er ist in beliebiger Weise vermehrbar. Die Strukturen werden nicht Stück für Stück gesetzt, sondern in einem Schwung gegossen. Sie bestehen aus einem strengen Raster von vertikalen Stützen und horizontalen Geschossbändern, in das die Öffnungen von Fenstern, Türen und Balkonen eingepasst sind. Die Welt der 1970er Jahre ist auf universelle technische Machbarkeit ausgerichtet. In der gelungenen Mondlandung erfüllte sich eine Utopie. Der Mensch dringt über den eigenen Planeten hinaus in ein unbekanntes Terrain vor. Städte wachsen unvorhersehbar und eigenmächtig.

Auch das Verhältnis von privater und öffentlicher Welt hat sich seit den 1960er Jahren maßgeblich verändert. Die Medien stellen eine neue Form von Öffentlichkeit her, die die räumliche Trennung von Privatbereich – Innen – und öffentlichem Bereich – Draußen – aufhebt. Wenn Reisch in seinen Architekturen den Bereich hinter den Fassaden, das Gebäudeinnere von individuellen Erzählungen freihält, dann hat dies mit der Tatsache zu tun, dass der öffentlich mediale Bereich den inneren Wohnbereich immer mehr durchdringt und die Schutzgrenze des Intim-Individuellen ins Unsichtbare verschwindet. In der medialen Öffentlichkeit nimmt Werbung eine immer wichtigere Rolle ein. Konsum wird zu einer öffentlichen Angelegenheit. Die Werbung bedient sich zweier Strategien, sie stellt das Äußere in den Vordergrund und schematisiert das Konsumerlebnis. Die Ware wird immer stärker dominiert von ihrem designten Äußeren, welches den vorherrschenden Vorlieben für Muster und Formraster angepasst wird. In der Aussicht auf das standardisierte Konsumerlebnis wird die Wahrnehmung äußerer Formstrukturen zu einem befriedigenden Erlebnis.

Michael Reisch ist nun nicht nur an einer verdichteten Beschreibung der Wirkungen der 1970er Jahre interessiert, sondern grundlegender an einer Diagnose des Projekts der Moderne. Dieses geht auf Veränderungen des Menschenbildes im Ausgang der Renaissance zurück, welche durch einen veränderten Stellenwert von Begriffen wie Person, Individualität, Subjektivität und Handlung in der Beschreibung des Verhältnisses von Mensch und Welt sichtbar werden. Das Zeitalter der Aufklärung radikalisiert diesen Umbruch. Die Gegebenheiten der Welt werden schärfer daraufhin befragt, was man als natur- beziehungsweise als gottgegeben hinnehmen muss, für was man Gründe und Verantwortlichkeiten einfordern kann und wie man die Gegebenheiten so aufeinander abstimmen kann, dass sie zweckdienlich sind. Die Durchsetzung eines zweckrationalen Denkens bedeutet, dass man die Verfügungsmöglichkeiten über die nötigen Mittel verstärken muss. Die Technisierung des 19. Jahrhunderts lieferte dafür zunehmend die Ressourcen. Deswegen stellte sich an seinem Ende immer radikaler die Frage, wie die Welt gemäß einer allgemeinen Zweckmäßigkeit umzugestalten und dem Menschen optimal dienlich zu machen sei. Im Ausgang des 20. Jahrhunderts stellen wir nun fest, dass Zweckrationalität sich in einen Funktionalismus umgewandelt hat. Die prozesshaften Abläufe menschlicher Unternehmungen sind so komplex geworden, dass sie immer mehr ein Eigenleben führen. Ob die Unternehmungen noch den Zweck erfüllen, zuträglich für ein gutes menschliches Leben zu sein, kann im Einzelfall gar nicht mehr entschieden werden. Ihr Wirken wird entweder als erfolgreich oder nicht erfolgreich beschrieben, der Erfolg resultiert aus der Durchsetzungsfähigkeit im internationalen Wettbewerb.

Reisch beschäftigt sich mit dem anonymen Gesicht solcher komplexer Gebilde. Er fokussiert auf ihre äußere Fassade, hinter der kein individueller Kern mehr erkennbar ist, sondern die nur aus ihrer eigenen Konsistenz und Formdynamik zu existieren scheint. Es sind Wesen, die unsere Welt bevölkern, sich unübersehbar in ständiger Abwandlung vermehren und dabei eine Dynamik entfalten, die wir nur noch passiv registrieren, aber nicht mehr verstehen. Die Gebilde führen ein Eigenleben. Ihre Zweckdienlichkeit entzieht sich uns, sie werden uns fremd und in ihrem Ausmaß und ihrer Komplexität bedrohlich. Die Moderne war als die Utopie der Verwirklichung einer zweckdienlichen Welt für den Menschen angetreten. Je mehr sie die Ressourcen dazu entwickelt hat, desto mehr entwickelt die Aufrecherhaltung der Ressourcen ihre eigenen Gesetzmäßigkeiten. Die Organisation der Abläufe ist so komplex geworden und die wechselseitigen Abhängigkeiten so miteinander verzahnt, dass menschliches Einwirken zunehmend als Störung erscheint.

Auch unsere Vorstellungen von Natur haben sich verändert. Mit dem Naturbegriff waren zwei unterschiedliche Denkmuster verknüpft, die sich in unseren Vorstellungen von Landschaft widerspiegeln: Landschaft kann das Ursprüngliche, das Nahe, das friedliche und harmonische Miteinander von Flora und Fauna genauso meinen wie das Gewaltige, Ungeheuerliche, das Abgründige, das Ferne, das Unendliche. Beide Pole haben sich nivelliert. Landschaft ist uns völlig vertraut geworden. In allen ihren Schattierungen wird sie medial reproduziert und als Modelliermasse dazu benutzt, das beglückend Einfache wie auch das uns Erschauernde als standardisiertes Touristik- oder Computerspielerlebnis zu reproduzieren.

Reischs Arbeiten zeigen eine Welt ohne Widerstände und auch eine Welt ohne Betrachter. Zwar haben die Bildformate eine ähnliche Größe wie der Betrachter, die Bildgegenstände aber führen diesem vor Augen, dass sie sich zu einer fremden Spezies entwickelt haben, deren Kontrolle ihm zunehmend entgleitet. Bei den Gebäuden steigert sich die Präsenz von Struktur zu etwas Unheimlichen. Bei den Landschaften wandelt sich die topografische Modulation und der grüne Bewuchs in die Eigendynamik einer Biomasse um. Beides ist vom menschlichen Zugriff entkoppelt und in einem ständigen unterschwelligen Wachstum begriffen. Diese in einem autonomen Formprozess begriffene Welt bietet keinen Vergleichsstandpunkt mehr an. Es ist eine in sich totalisierte Welt, in der man Wirkungen oder Folgen von Ereignissen nicht mehr präzise beobachten kann. Michael Reisch hat dafür eine treffende Ikone geschaffen – das Bild von der grünen Wiese, die sich zu allen Seiten hin ausdehnt, ohne dass hier eine Begrenzbarkeit des Ausdehnungspotenzials festgestellt werden könnte. Es ist die Welt ohne Kontext oder Einordnung in einen größeren Zusammenhang. Die Strukturen wuchern aus sich selbst.

Michael Reischs Arbeiten der Werkgruppe 0/ »Architekturen« haben zunächst etwas Verfängliches. Man ist unsicher, worum es eigentlich geht. Für Modelle sind sie zu wirklichkeitsnah und für die Dokumentation zu abstrakt. Weder vor noch in den Häusern sind Menschen zu sehen. Stockwerke sind nicht voneinander zu unterscheiden, alle Spuren menschlichen Lebens wie Gardinen, Pflanzen, Lampen, Liegestühle, Satellitenschüsseln oder Sonnenschirme auf den Balkonen wurden beseitigt. Keine Tiere streunen herum, keine Spatzen pfeifen von den Dächern – die Welt ist ausgestorben. Reisch untersucht ihre zunehmende Subjektlosigkeit. Bei genauer Betrachtung wird man feststellen, dass der Künstler seine Häuser so fotografiert, dass ihr Zugang ent-

weder nicht sichtbar oder so nivelliert ist, dass er sich von anderen Öffnungen in der Hauswand nicht unterscheidet. Seine Architekturen kann man nicht betreten, ihre Verwendungsweise ist nicht erkennbar. Diese Paradoxie kann Michael Reisch nur mit dem Mittel der Fotografie einlösen: Fotografie verspricht den dokumentierten Wirklichkeitsabdruck. Der Betrachter findet in Reischs Bildern Vertrautes. Er kennt alle Details der dargebotenen Wirklichkeit. Zugleich wird ihm aber deutlich, dass diese Welt keinen Ort mehr bietet. Es ist eine heimatlose Welt, ohne Verweilmöglichkeiten. Die Architekturen wandeln ihre Fassaden zu Membranen, die einen Innenkörper versprechen, der aber nicht sichtbar wird. Der Künstler tariert die dargebotene Form so aus, dass sie nicht willkürlich erscheint. Er reduziert sie auf ihre Faktizität und schafft es gleichzeitig, ihr die Magie eines fremden Wesens zu geben. Die Form wird zu einem Alien, von dem wir nicht wissen, was sich hinter der Fassade befindet. Mitverantwortlich für die Suggestion der Selbstverständlichkeit des architektonischen Gebildes ist die Art, wie Michael Reisch seine Architekturen mit dem Umraum vermittelt. Eines der Grundprobleme von Architektur ist die Einpassung des neuen, künstlichen Gebildes in und auf dem Boden. Es berührt nicht nur die Frage des Zugangs, der Öffnung und des Schutzcharakters eines Gebäudes, sondern auch die seines Stands, seiner Herrschaft über den Umraum und die Frage nach seiner Gründung, nach seinem Fundament. Der Künstler blendet diese strukturellen und sozialpsychologischen Fragen bewusst aus, indem er seine Gebäude von einem Sockel aus Rasen- und Grünpflanzenflächen umgeben lässt und dadurch die Suggestion einer natürlichen, nicht-menschlichen »Gewachsenheit« aus dem Boden heraus verstärkt. Er nutzt zudem den zeitlichen Aspekt von Natur als einem kontinuierlichen Prozess des Entstehens und Vergehens. Wachsen ist einer kalkulierten Zeit, einer Handlungszeit enthoben, es kennt keine markanten Zäsuren, hat keinen eindeutigen Anfang und kein eindeutiges Ende – im Gegensatz zur Welt des Handelns, in der es die Planungszeit, die Realisierungszeit und die Fertigstellung gibt.

Natur kommt in Arbeiten der Werkgruppe 0/ nur als Umraum, nicht als Kontext vor. Sie formt keinen spezifischen Ort im Sinn einer Unterscheidbarkeit von anderen Orten. Die Natur versinnbildlicht hier die Vorstellung eines subjektlosen Wachstums oder Wucherns. Sie hat keine eigene Dimension und ist auch zu geringfügig, um dem architektonischen Gebilde als Kontrast gegenüberzustehen. Die Natur ist hier nicht Landschaft. Die Umgebung wirkt echt und doch entbehrt sie der Kraft zur Individualität. Ihr fehlt die individuelle Geschichte. Natur ist hier widerstandsloser Umraum der Welt neuer, fremder Wesen.

Die großformatigen Landschaftspanoramen der Werkgruppe 1/ verfolgen eine andere Intention. Sie beschäftigen sich nicht direkt mit der Schärfung des Blicks auf unsere lebensweltlichen Realitäten, sie haben es mit der Gestalt unserer Wunschvorstellungen zu tun, auf die sowohl das Manipulationspotenzial unserer heutigen Welt wie auch die alten mit Landschaft verbundenen Utopien einwirken.

Der Begriff Landschaft ist als Wunschweltbegriff in der Menschheitsgeschichte erst in der Renaissance ausgebildet worden. Er stellte einen Gegenbegriff zur politischen Wirklichkeit der italienischen Stadtstaaten dar. In der italienischen Malerei kann man verschiedene Modelle von Landschaft unterscheiden: Das »Modell Arkadien« verbildlicht die Utopie des Staates als offene Gemeinschaft freier, gleicher Hirten, die ein einfaches, karges, aber heiteres Leben führen. Landschaft ist hier der offene Raum ohne größere Barrieren und Widerstände. Das »Modell Paradies« benennt das vor-soziale Modell. Hier gibt es noch keine Verbindung verschiedener Menschen, die in einem offenen Raum verstreut sind. Sozialität ist reduziert auf die Ur-Einheit, die direkte Nähe der Geschlechterbeziehung. Dieses Modell bezeichnet den eingehegten, geschützten Raum innerhalb der Landschaft, in dem alle benötigte Reichhaltigkeit vorhanden ist. Das »Modell Sizilien« ist dagegen das Modell des gestaffelten, reichen Gartens mit seinen vielen kleineren Abteilungen. Hier geht in einer harmonischen, arbeitsteiligen Welt jeder seiner spezifischen Verrichtung nach, ohne dass es zu Konkurrenz- oder Hierarchieproblemen kommt. In dieser Landschaft sind verschiedene topografische Landschaftsräume zu einem harmonischen Ganzen zusammengefasst. Im 19. Jahrhundert verändert sich der Landschaftsbegriff. An die Stelle von Sozialutopien treten individualpsychologische Utopien, die auch heute noch nachwirken. Die Romantik entwirft die Utopie der Sehnsucht nach einer fernen Erlösungsjenseitigkeit. Parallel dazu entsteht die Utopie eines Sichergreifenlassens von der extremen Herausforderung, vom Ringen mit der ungeheuerlichen Aufgabe, vom Bewältigen der übermächtigen Naturgewalt.

Offene, zusammenhängende Weite, umschlossene Lichtung, abwechslungsreiche topografische Folge, unerreichbare Ferne und fremdartige Naturgewalt – alle diese Elemente spielen in unterschiedlicher Akzentuierung in Reischs Landschaftsarbeiten eine Rolle: Eine Abfolge von runden, weichen Hügeln erstreckt sich weit in den Bildraum hinein. Die Hügel sind mit einem Teppich aus grünem, niedrigem Bewuchs, Gras überzogen. Einen markanteren Kontrast bilden kleine Gruppierungen von höherem Bewuchs, Sträucher oder Bäume, die das fließend Sanfte der Hügelwelt wie kleinere, nervösere Strudel mit einem kräftigeren, dunkleren Grün durchziehen. Die Landschaf-

ten scheinen sich ungebremst ausdehnen zu können. Wie das Grün des flachen Bewuchses nach allen Himmelsrichtungen strebt, so wandert auch der Blick des Betrachters, ohne dass sich ihm Widerstände in den Weg stellen. Es gibt in den Landschaften einen Sog in den Horizont, aber auf diesem Weg keine Verweilorte, und daher wird der Blick auch nie aufgehalten und zu einem längeren Betrachten eingeladen. Die Vorherrschaft des quellenden Grüns wird an keiner Stelle gebrochen. Lediglich seine Farbigkeit verschiebt sich vom kräftigen Gelb des Vordergrunds zu Blau gegen den Horizont hin. Die topografische Modulation ist in manchen Arbeiten erheblich, Brüche oder Widerstände treten aber nicht auf. Die Landschaften haben vielmehr einen einheitlichen Charakter in der Suggestion der Sich-selbst-Formung. Zwar deutet kein zeitliches Moment darauf hin, dass sich im nächsten Augenblick irgendetwas verändern könnte, jedoch vermittelt das kräftige Grün den Eindruck, dass Wachstum und Neuformung nicht nur die einzelne Pflanze oder den einzelnen Grashalm, sondern die gesamte Landschaft in ihrem topografischen Charakter betreffen könnte. Michael Reischs Landschaften scheinen sich auf eine unberechenbare Weise selbst zu gestalten. Sie unterscheiden sich damit nicht mehr vom Umgestaltungspotenzial heutiger Großstädte mit dem allgegenwärtigen Beton als Modelliermasse. Im urbanen Umfeld nehmen die komplexen anonymen Umformungsprozesse an unvorhersehbaren Stellen und in unvorhersehbarem Umfang ihren Lauf. Gegen Ende des 20. Jahrhunderts treten anstelle des handelnden Menschen anonyme Organisationen oder Konzerne. Zur Beschreibung ihres Wirkens werden nicht mehr Handlungsbegriffe, sondern Metaphern aus dem Bereich der Natur zu Hilfe genommen. Wachstum wird zu einem Universalparameter. Reischs Werkgruppen 0/ und 1/ beschreiben die Konvergenz der beiden ursprünglich polar zueinander stehenden Welten von Handeln und Natur.

Auch heute ist Landschaft immer noch ein Raum, in dem der Mensch sich ergeht, entweder in der Hoffnung, zeitweilig Frieden zu finden oder von Weite, Offenheit und Fremdheit sich herausfordern zu lassen. Hat aber unser Vorstellungsbegriff von Landschaft noch die Kraft eines utopischen Gegenmodells zur heutigen Lebenswelt? Michael Reischs Landschaften machen deutlich, dass die Faszinationskraft von Landschaft ungemindert ist, dass sich aber in unserer Vorstellungswelt ein unterschwelliges Gegengift angesammelt hat. In dem Maße, wie Landschaft als Ort der Ansammlung von Sehnsüchten in unserer Medienwelt ausgereizt wird, hat sie sich mit den Vorgängen unserer gegenwärtigen Welt infiziert und sich zu einem biomorphen Wachstumsgebilde entwickelt, welches ähnlichen unverständlichen Wachstumsmanipulationen ausgesetzt ist wie die Strukturen unserer gegenwärtigen Gesellschaft. Die offene Landschaft ist menschenleer. Ihre Weichheit, ihre Dehnungsfähigkeit, ihre sich ausstülpenden Hügel bergen eine neue Dimension des Unheimlichen. Das scheinbar Weiche und uns Behagliche garantiert uns keine Zuverlässigkeit und keinen sicheren Ort. Die makellose Oberfläche gibt uns, ähnlich denen der genmanipulierten Welt, keinen Aufschluss über die internen Zusammenhänge. Landschaft wird zu einer Fata Morgana, die uns in den Zustand einer subjektlosen Ohnmacht versetzt.

The Subjectless World ROLF HENGESBACH

Michael Reisch's photographic oeuvre comprises two groups of works: group 0/ and group 1/. Group 0/ "Architectures" also includes landscapes without buildings, scenes from our urban environment where nothing urban is visible. The works in group 1/ "Landscapes" present panoramic views of untouched natural landscapes. Both groups, however, share several important characteristics. We see neither human figures nor social activities of any kind. The world appears liberated from the trappings of everyday life. There are no moving things and no sense of movement. Time stands still, and the world appears as if frozen. Nothing is seen standing or lying around. Nothing refers to the chaotic, unplanned events of everyday life. The diversity of human needs and emotions is not evident in this world. There is no narrative progression; there are no traces of the past. Michael Reisch's photographs do not have the character of documentary. They do not depict a specific point in time or a specific place.

Reisch works with motifs photographed with a large-format camera. His original contact with reality is the point of departure. He then digitizes his negatives and processes them on a computer, isolating found structures and exposing their underlying features. In this way, the artist radicalizes the entire image. Above all, these interventions redefine the relationship between inside and outside. In "Architectures," the concern is with the relationship between building interiors and outdoor surroundings; in "Landscapes," the focus is on the question of how settings that fulfill people's longings are constituted and concentrated within the context of vegetation and topographic modulation.

Why does Michael Reisch transform the world of human life into a world of inanimate structures? There are two different answers to this question. The first relates to the massive changes in our living environment that took place during the late nineteen-sixties and nineteen-seventies, changes which were originally envisioned as a means of realizing the utopias of the modern age for society at large. The second answer involves an assessment of this project of the modern age: Can universal happiness be achieved through responsible action?

Michael Reisch belongs to a generation of artists who grew up during the nineteen-seventies and found themselves forced to cope with a world from whose manifest constitution people felt increasingly alienated. It was the decade that witnessed the completion of the major architectural projects of the nineteen-sixties. Entire city districts were carved from the ground and covered with a diffuse array of high-rise buildings. No perspective exists from which these structures can be grasped as a whole. The aimless-

ly constructed world is no longer oriented to the needs of the individual. Reisch does not confront us with this world from a detached, distant or elevated perspective, but instead assumes a position at eye-level with the viewer, separating the individual buildings and presenting each architecture as a counterpart to the viewer. The buildings in these photographs are empty and soulless. They appear to have no inner existence. The buildings he selects do not exhibit the characteristic features of a given style or era. He neutralizes them by reducing them to their pure structure.

Concrete has become the symbol of our time in the world of architecture. It is a building material that cannot be grasped, because of its liquid consistency. It can be multiplied at random. Structures are not built piece by piece, but poured in a single fell swoop. They are composed of rigid grids consisting of vertical supports and horizontal floors in which openings are left for windows, doors, and balconies. The world of the nineteen-seventies was focused on universal technical feasibility. The successful moon landing was the fulfillment of a utopian dream. Humans reached beyond their own planet and entered an unfamiliar terrain. Cities grew unexpectedly of their own accord.

The relationship between the worlds of private and public life has also changed substantially since the nineteen-sixties. Media has created a new form of "publicness" that eliminates the spatial separation between the private (inside) and public (outside) spheres. When Reisch sweeps the space behind the façades, the interiors of buildings, free of individual narratives in his architectures, it is a reflection of the fact that the sphere of public media has penetrated increasingly deeper into interior living space, while the safety barrier around the personal-intimate sphere has gradually disappeared. Advertising plays an increasingly important role in the media-dominated public realm. Consumption has become a public issue. Advertising pursues two strategies. Firstly, it emphasizes the external, and secondly, imposes a scheme on the experience of consumption. Consumer goods are dominated increasingly by their designed exteriors, which are adapted to cater to prevailing preferences for patterns and forms. In anticipation of the standardized consumer experience, the perception of external formal structures becomes satisfying in itself.

Michael Reisch is not interested solely in a condensed description of the effects of the nineteen-seventies. He is also concerned with a diagnosis of this project, of the modern age at a more profound level. This can be traced to changes in the human image during the late Renaissance which are reflected in changes in the importance attached to such concepts as the person, individuality, subjectivity, and action in the

description of mankind's relationship to the world. This process of change took a radical turn in the Age of Enlightenment. The phenomena of the world were scrutinized more closely to determine what must be accepted as a fact of nature or a God-given condition, what things one can demand explanations and assign responsibility for, and how phenomena and relationships can be balanced with one another in such a way that they serve a purpose. In order to popularize rational, utilitarian modes of thinking, it was necessary to improve access to the required means. Technological progress provided an increasing array of resources for that purpose in the nineteenth century. And thus, toward the end of that century, the question of how the world could be redesigned in accordance with general utilitarian principles and harnessed to optimum effect in the service of mankind was posed with increasingly radical vehemence. By the end of the twentieth century, rational utilitarianism had evolved into functionalism. The processes involved in human enterprises have now grown so complex that they have taken on lives of their own to an increasing extent. It is impossible in individual cases to tell whether these enterprises still serve the purpose of contributing to the quality of human life. Their effects are described as successful or unsuccessful, and success results from the ability to compete in the international business environment.

Reisch is concerned with the anonymous faces of such complex structures. He focuses on their external façades, behind which there is no longer a recognizable individual core. They appear instead to exist only in their own consistency and formal dynamics. They are beings that populate our world, obviously multiplying in a process of constant mutation and developing a dynamic that we can only register passively but no longer comprehend. Their purpose evades us, they are alien and threatening to us in their scale and complexity. The modern era began as a utopia of the realization of a purposeful world in service of mankind. The more resources it developed to that end, the more the preservation of those resources developed its own laws. The organization of processes has become so complex, the relationships of mutual dependence so closely intertwined, that human intervention is increasingly perceived as a disruptive factor.

Our ideas about nature have changed as well. Implicit in our concept of nature are two different modes of thinking that are reflected in our view of the landscape. The landscape can represent something primal and immediate, the peaceful, harmonious coexistence of flora and fauna. It can also embody aspects of omnipotence, the uncanny and the horrific, of vastness and infinity. These two poles have now moved closer. The landscape has become completely familiar to us. It is reproduced in all of its mani-

festations and used like modeling clay to recreate both the blissfully simple and the terrifying as standardized tourist or computer-simulated experience.

Reisch's photographs present a world without resistance and a world without observers. Although their format is comparable in scale to that of the viewer, their subjects make it clear that they have evolved into alien species that increasingly evade the viewer's control. The presence of structure in the buildings is intensified into something uncanny. In the landscapes, topographic modulation and green growth are transformed into the auto-dynamics of biomass. Both are aloof from human intervention and involved in a process of constant subliminal growth—an autonomous process of formation in which the world no longer offers a point of reference. It is a totalized world in itself in which it is no longer possible to observe the effects or consequences of events precisely. Michael Reisch has created an apt icon for this—the image of a green meadow that expands in all directions with no apparent limits to its potential expansion. It is a world without relationships or place in a larger context. Structures grow uncontrollably from themselves.

Michael Reisch's photographs from the group 0/ "Architectures" appear somewhat confusing at first glance. One is uncertain of what to make of them. They are too true-to-life for models and too abstract for documentary. No people are visible either inside or outside the buildings. One story cannot be distinguished from another. All traces of human life, such as curtains, plants, lamps, reclining chairs, satellite dishes, or sunshades on balconies have been removed. There are no animals in sight, no sparrows chirping from the rooftops. The world is extinct. Reisch investigates its increasing lack of subjectivity. A close look reveals that the artist has photographed these buildings in such a way that their entrances are either out-of-sight or blended with their surrounding to the extent that they can no longer be distinguished from other openings in the walls. One cannot enter his architectures, and their function is unidentifiable. Michael Reisch can resolve this paradox only through the medium of photography. Photography promises a documented image of reality. The viewer finds familiar things in his photographs. He recognizes all the details of the reality they display. Yet, he also realizes that this world no longer has a place. It is a world without home, without a setting in which to stop and rest. "Architectures" transform their façades into membranes that suggest the presence of an interior, but that interior is not visible. The artist configures the form in such a way that it does not look random. He reduces it to its factual core, yet still manages to imbue it with the magical quality of the exotic. The form becomes

an alien, and we cannot know what is hidden behind the façade. Partially responsible for the suggestion of the self-evident character of the architectural structure is the manner in which Michael Reisch mediates between his architectures and surrounding space. One of the fundamental problems of architecture is that of fitting the new, artificial structure into and onto the ground. This involves not only the aspects of access, of opening, of the protective character of a building, but also the question of its standing, its dominion over surrounding space, and its foundation. The artist deliberately fades out these structural and social-psychological questions by surrounding his buildings with a base of grass and shrubbery, thereby heightening the sense of a natural, non-human origin in the soil. He also exploits the temporal aspect of nature as a continuous process of growth and decline. Growth is not subject to calculated time, to active time; it recognizes no marked caesura, has no recognizable beginning or end—in contrast to the world of action, which is divided into periods of planning, realization, and completion.

Nature appears in the photographs in group o/ only as surrounding space, and not as context. It forms no specific place that is distinguishable from other places. In these works, nature symbolizes the idea of a subjectless growth or expansion. It has no dimension of its own, and it is too insignificant to stand in contrast to the architectural structure. This nature is not landscape. The surroundings look real, yet they lack all power of individuality. They have no individual history. Nature is a helpless surrounding space in a world of new, alien beings.

The large landscape panoramas in group 1/ express a different intention. They are not directly concerned with sharpening our gaze to the realities of the environment; they relate instead to the manifestation of our concepts of the ideal, which are affected both by the manipulative potential of our contemporary world and by the old utopias associated with landscape.

The idea of landscape first emerged as a concept of the ideal world during the Renaissance. It represented an alternative to the political reality of the Italian city states. We recognize different models of the landscape in Italian painting. The "Arcadian" model presents the utopia of the state as an open community of free and equal shepherds who lead a simple, austere, yet cheerful life. Landscape in this model is open space, without major barriers or obstacles. The "Paradise" model is the pre-societal model. No ties have been formed between different individuals distributed throughout an open space. Social life is restricted to the primal unit, the direct bond of relationships between the sexes. This model describes the enclosed, protected space within the landscape in which all necessary abundance is available. The "Sicilian" model is that of a lush, terraced garden comprising of many smaller sections. Here, people perform their specific tasks in a harmonious world in which labor is distributed and problems of competition and hierarchy are unknown. Different topographic areas are comprised within a harmonious whole in this landscape. The concept of landscape changed in the nineteenth century. Social utopias gave way to individual psychological utopias whose impact is still evident today. The Romantics conceived the utopia of longing for a far-off beyond that promised redemption. The same period witnessed the emergence of the utopia of the acceptance of the ultimate challenge, of the struggle with the monstrous task, of gaining control of the powerful forces of nature.

Wide-open spaces, enclosed clearings, varied topographies, unbridgeable distance, and alien natural forces—in different degrees of accentuation, all of these elements play a role in Reisch's landscapes. A series of softly rounded hills extends far into the pictorial space. The hills are covered with a carpet of green, low vegetation and grass. A more pronounced contrast is provided by groups of taller plants, bushes or trees, which are distributed over the gently flowing hills like smaller, more agitated whirlpools of vivid, dark green. The landscapes appear free to expand without limit. Just as the green of the low-lying vegetation spreads out in all directions, the viewer's gaze wanders as well, finding no obstacles in its way. These landscapes exert a pull toward the horizon, but there are no places to stop along the way, and thus the eye is never caught and invited to take a longer look. The dominion of the swelling green is not challenged at any point. Only its coloration shifts from the vivid yellow of the foreground to blue near the horizon. Although the topography is markedly modulated in some of these photographs, no breaks or lines of resistance appear. Instead, these landscapes have a uniform character in the suggestion of self-formation. Although there is no temporal sign that anything could change at the next moment, the vivid green evokes the impression that grown and reformation might affect not only the individual plants or the individual stalks of grass but also the topographic character of the landscape as a whole. Michael Reisch's landscapes appear to shape themselves in unpredictable ways. In that sense, they share the very same potential to re-form themselves that we find in contemporary large cities, with the ubiquitous concrete as a modeling material. In the urban environment, the complex process of re-formation proceeds at unforeseeable places and on an unforeseeable scale. Near the end of the twentieth century, the active

human subject has given way to anonymous organizations or corporations. Instead of concepts of action, metaphors from the natural world are now used to described their effects. Growth has become a universal parameter. Reisch's groups 0/ and 1/ describe the convergence of the once diametrically opposing polar worlds of subjective action and nature.

Yet in our time, the landscape is still a space in which human beings seek comfort, hoping either to find temporary peace or be challenged by its vastness, openness, and strangeness. But does our idea of landscape still have the force of a utopian alternative to the contemporary world in which we live? Michael Reisch's landscapes clearly show that not only is the fascinating power of the landscape undiminished, but also this power is an antidote that has accumulated in our world of ideas. To the extent that the landscape is exploited in our media world as a setting for the accumulation of yearnings, it has been infected by the processes of our contemporary world and developed into a biomorphic structure, that is subject to incomprehensible growth manipulations similar to those that affect our contemporary society. The open landscape is devoid of human presence. Its softness, its expansiveness, its bulging hills embody a new dimension of the uncanny. The seemingly soft and pleasant gives us no guarantee of reliability and offers no place of refuge. Like those of the genetically manipulated world, the perfect surfaces reveal nothing of internal relationships. Landscape becomes a mirage that places us in a helpless state of subjectlessness.

Architekturen **Architectures** Arbeiten **Works** o/

Haus (House) o/o18 1991 60 x 100 cm

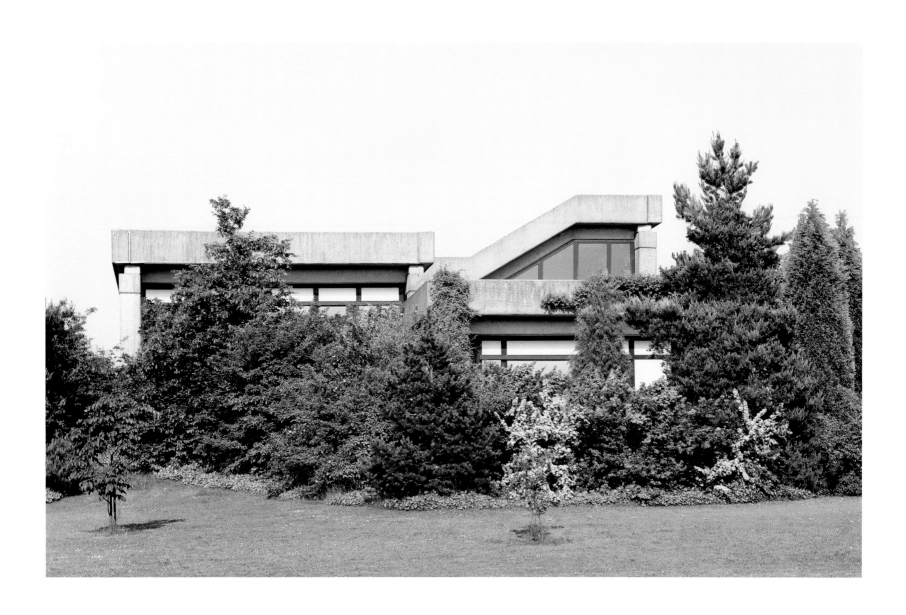

Landschaft (Landscape) 0/001 1996 100 x 200 cm

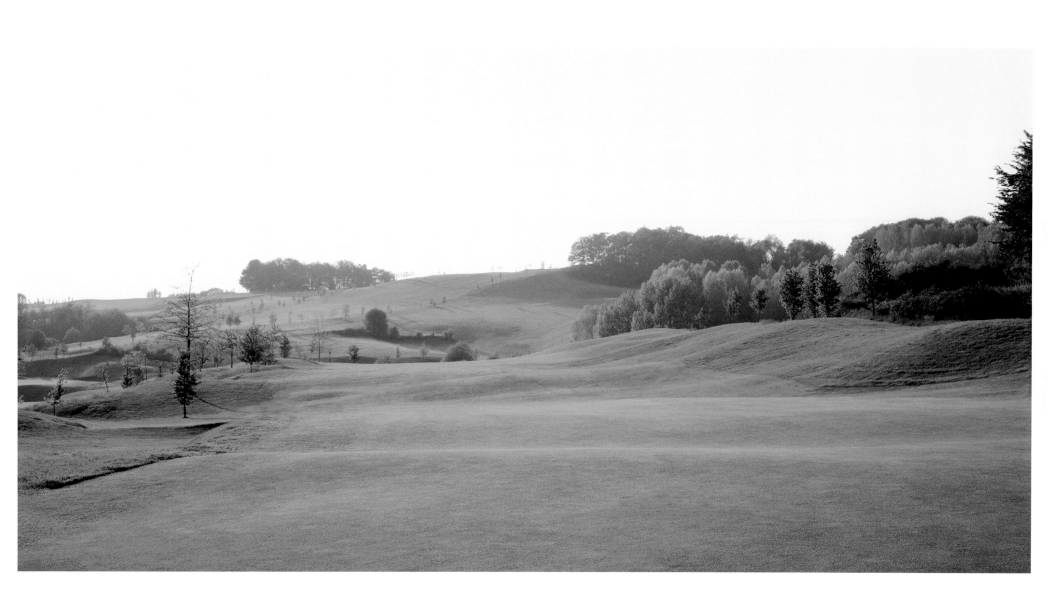

Landschaft (Landscape) 0/002 1996 124 x 190 cm

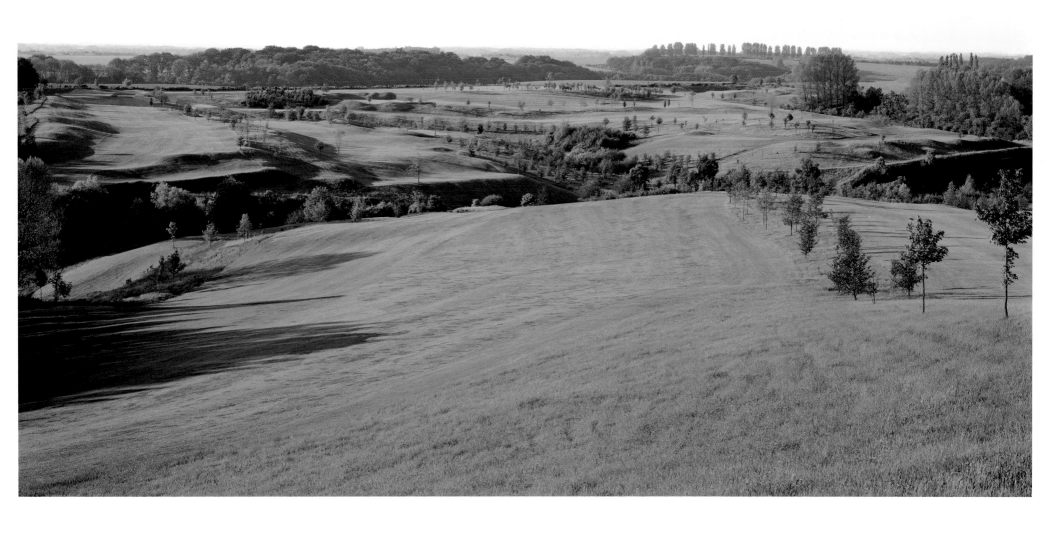

Haus (House) o/o13 2000 124 x 158 cm

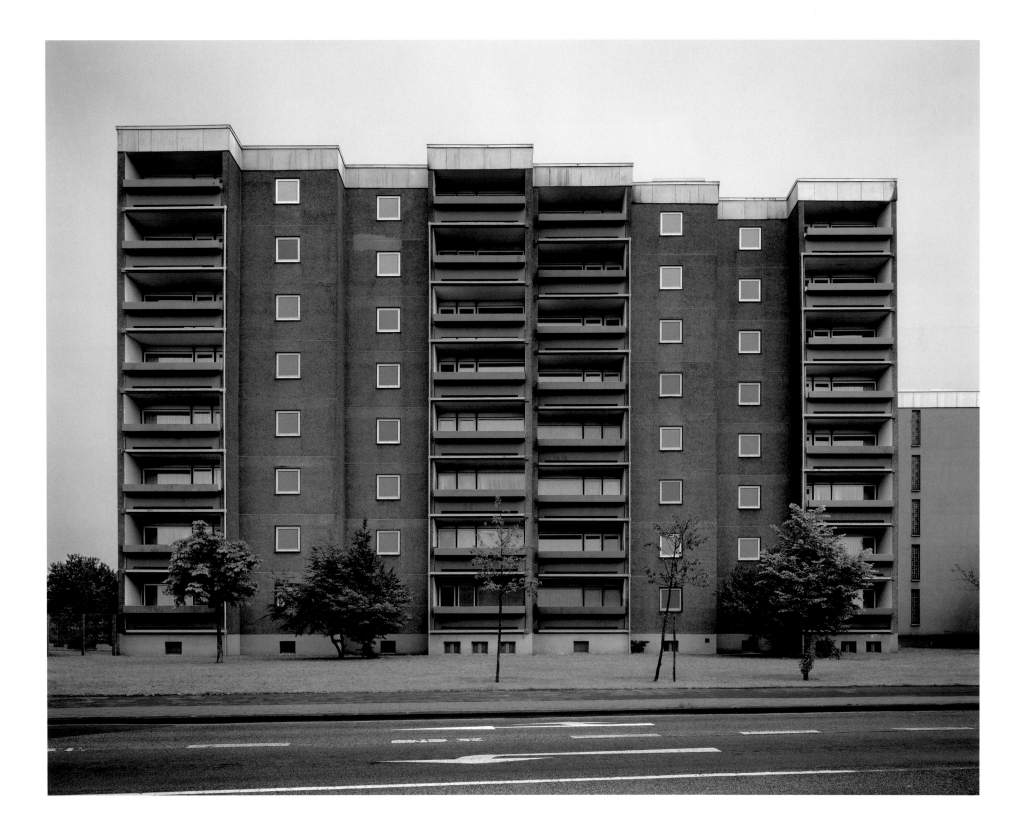

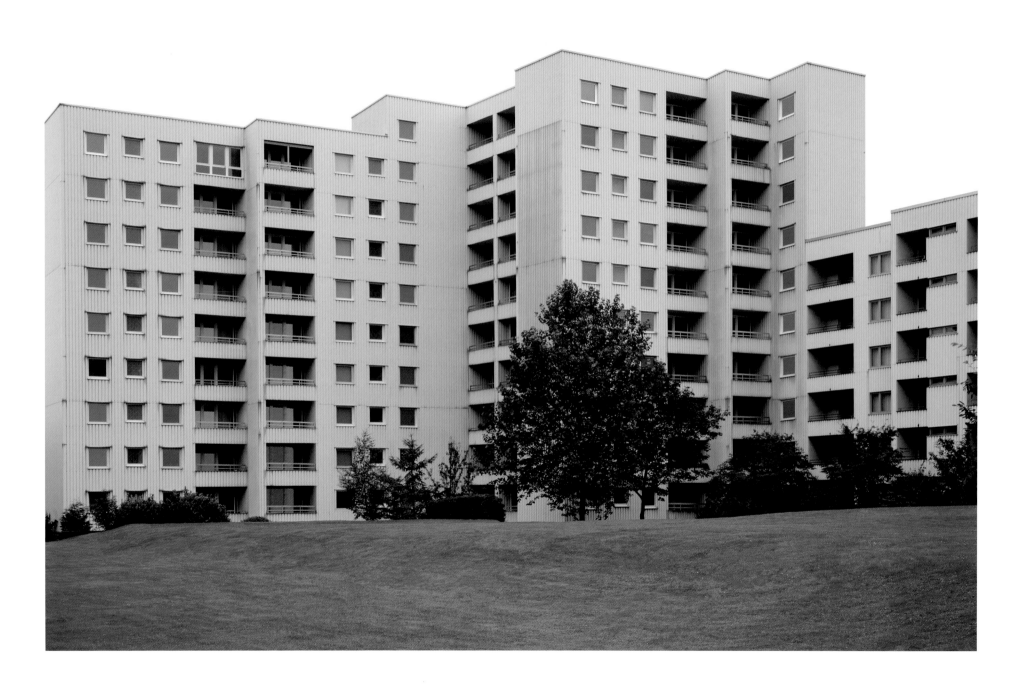

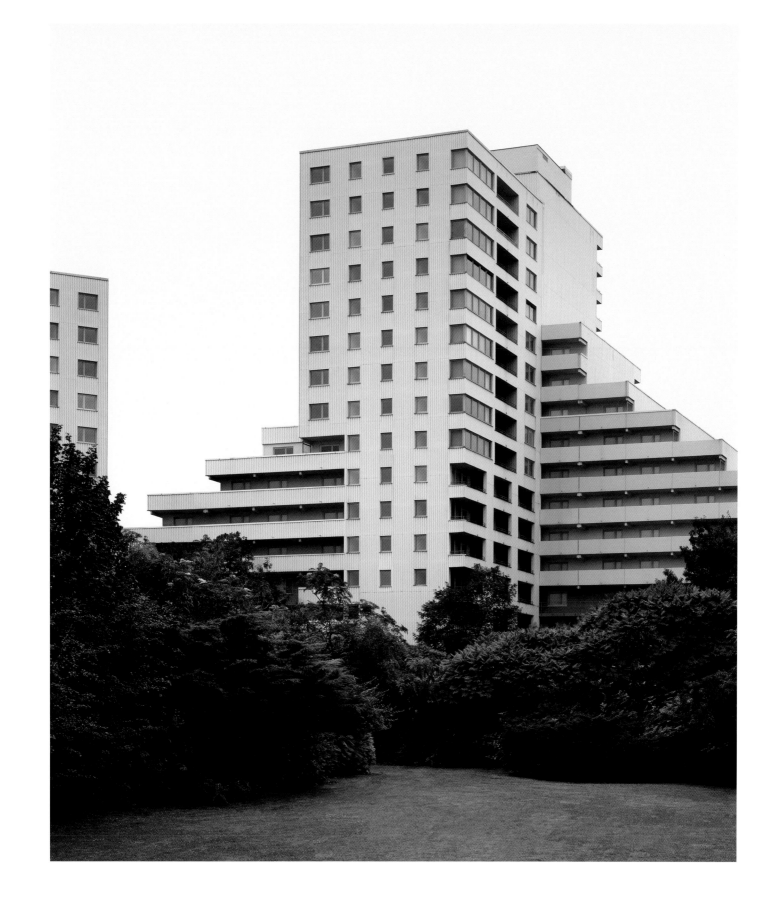

Haus (House) o/o16 2000 115 x 146 cm

Haus (House) o/o15 2000 130 x 110 cm

Landschaft (Landscape) o/oo7 2000 110 x 145 cm C-Print

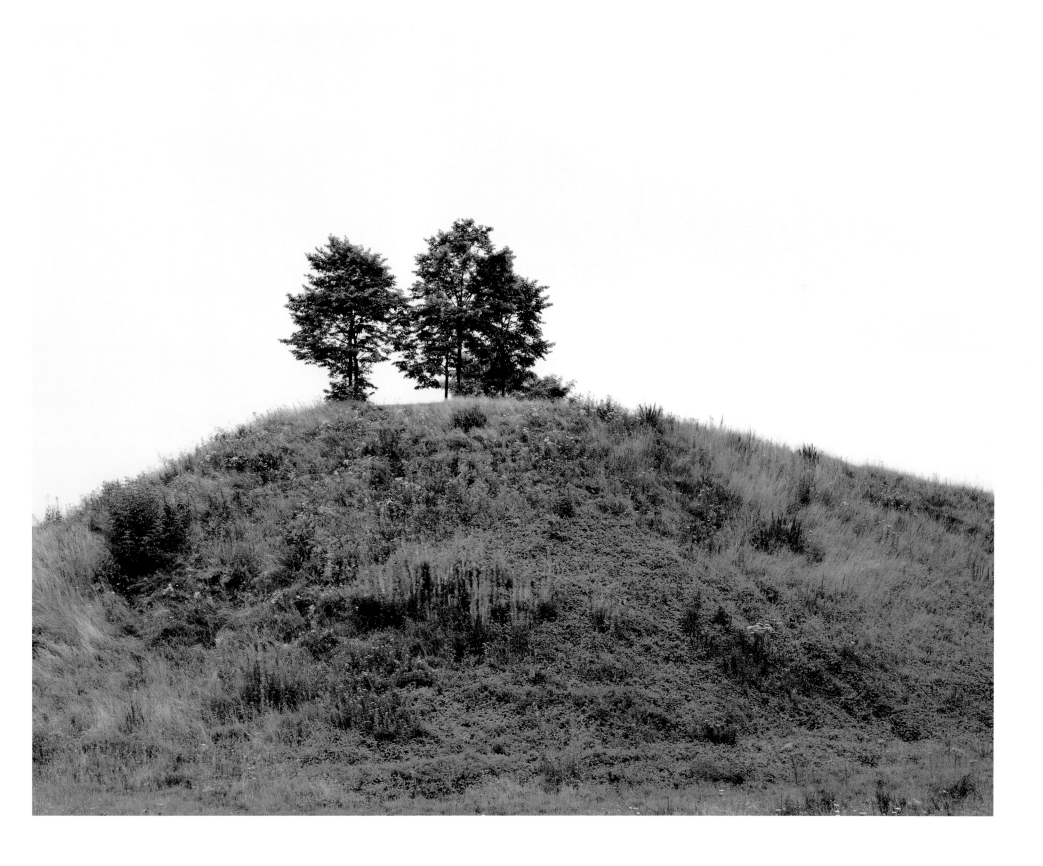

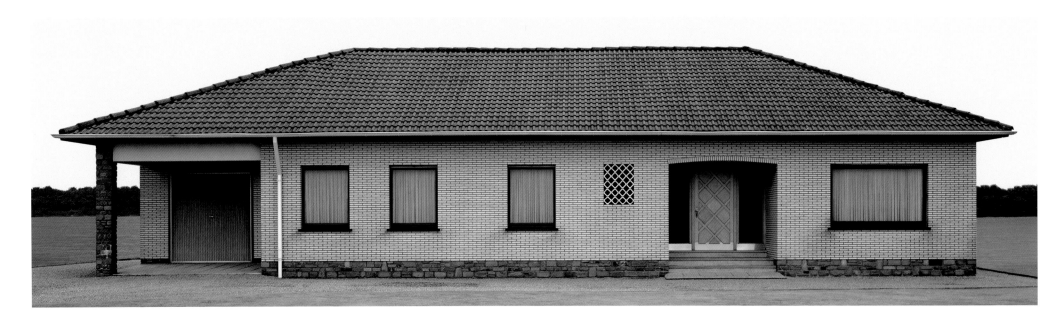

Haus (House) o/o2o 2000 55 x 200 cm

Landschaft (Landscape) o/oo8 2000 140 x 115 cm

Botanik (Botany) o/o29 2001 124 x 180 cm

Botanik (Botany) o/025 2001 110 x 180 cm

Landschaft (Landscape) o/oo5 1999 124 x 161 cm

Haus (House) o/o21 2000 108 x 160 cm

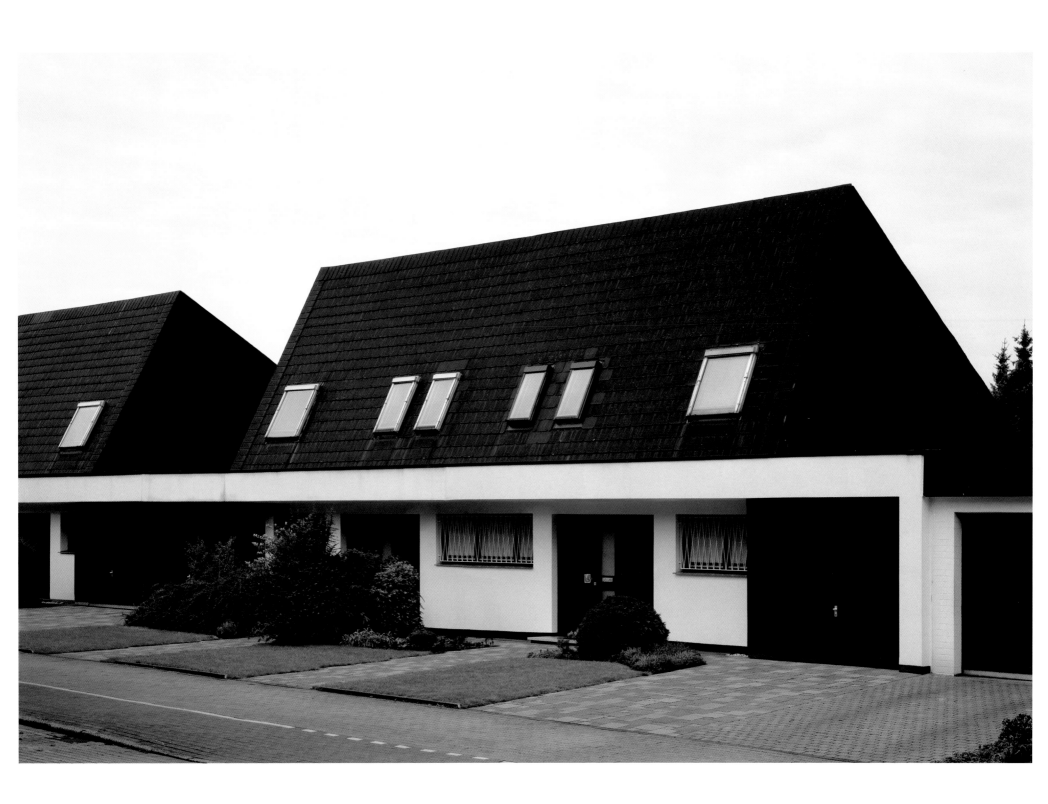

Hochhaus (High-Rise) o/o19 2000 140 x 100 cm

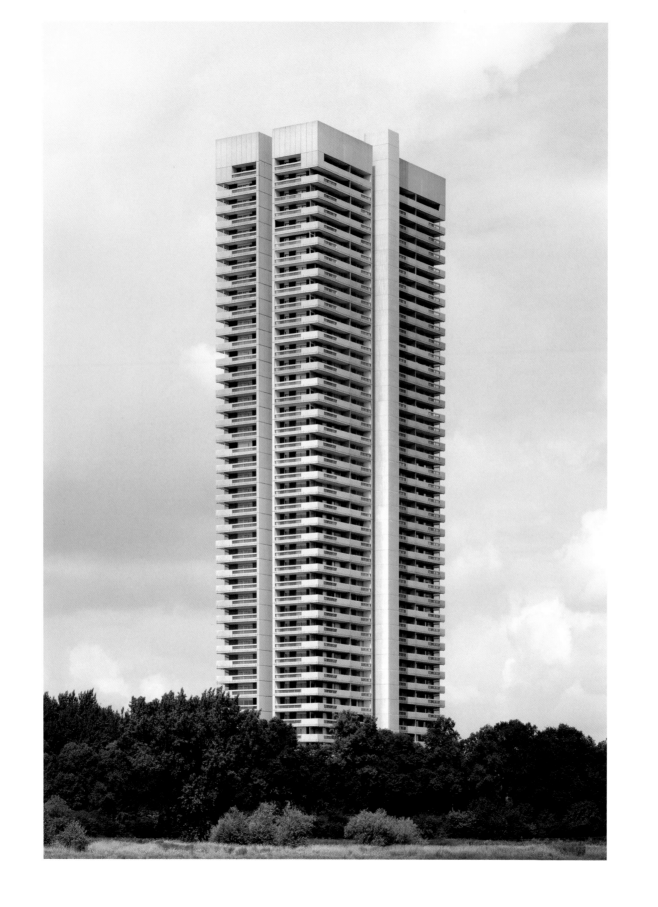

Kühlturm (Cooling Tower) o/o28 2001 150 x 118 cm

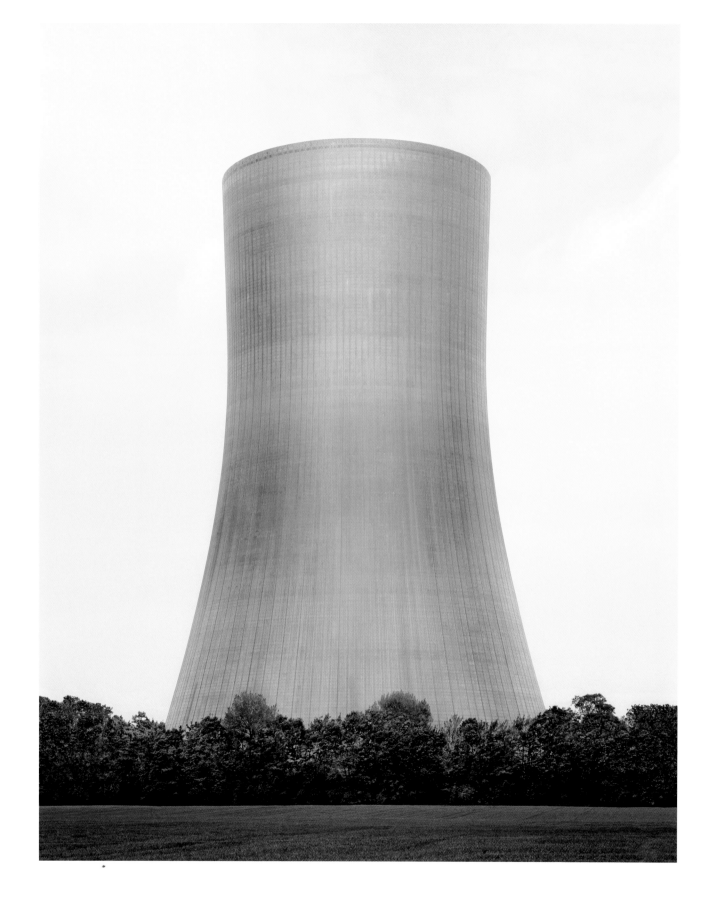

Botanik (Botany) o/o22 2000 82 x 120 cm

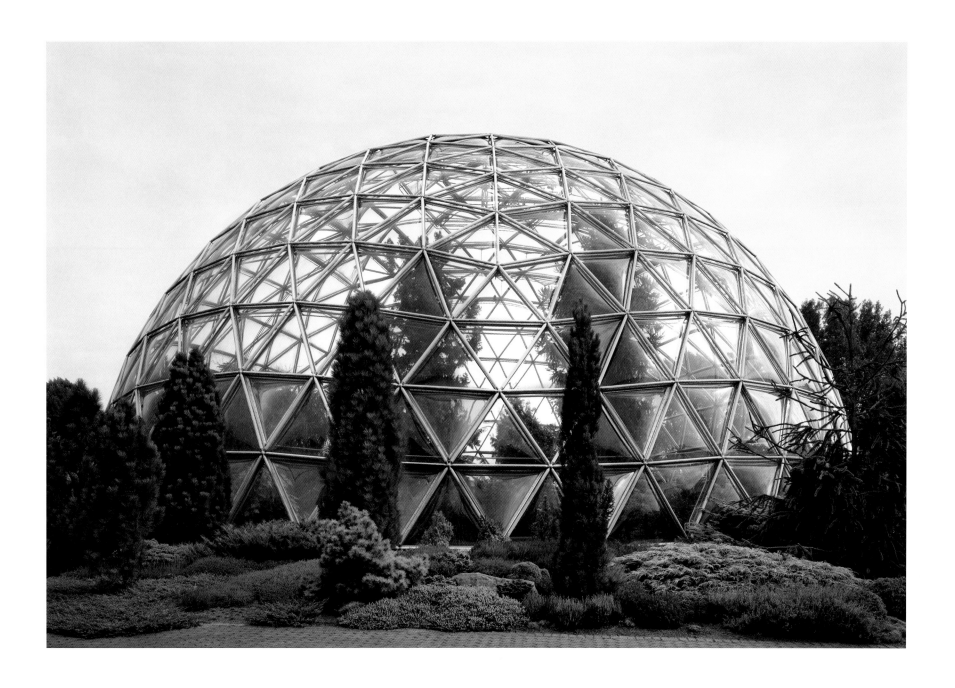

Strasse (Street) o/o24 2000 120 x 160 cm

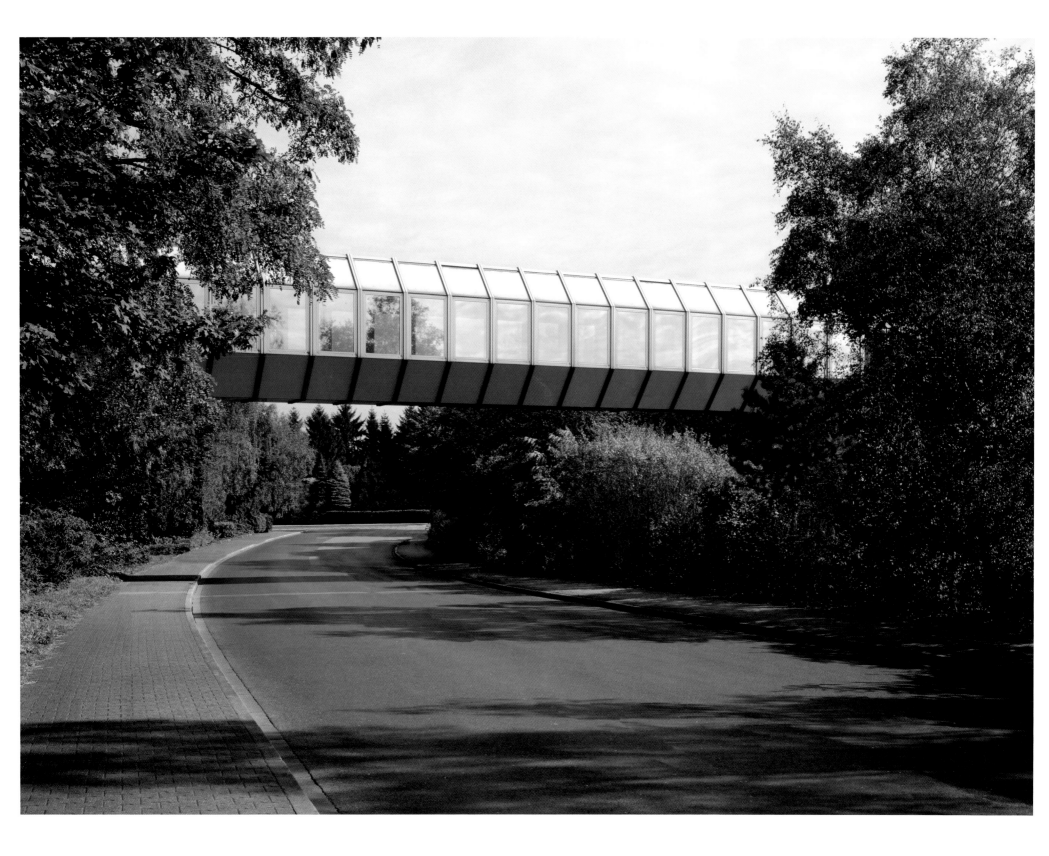

Konstruktion (Construction) 0/032 2004 124 x 166 cm

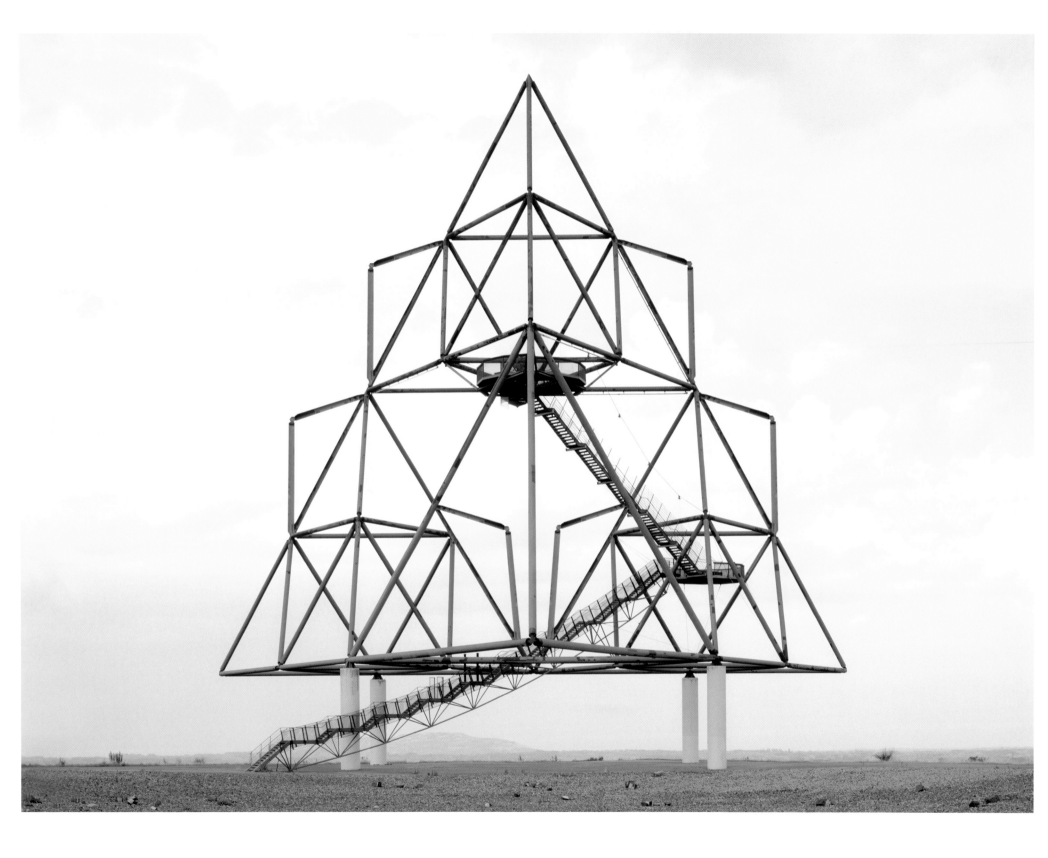

Landschaft (Landscape) o/o10 2004 124 x 187 cm

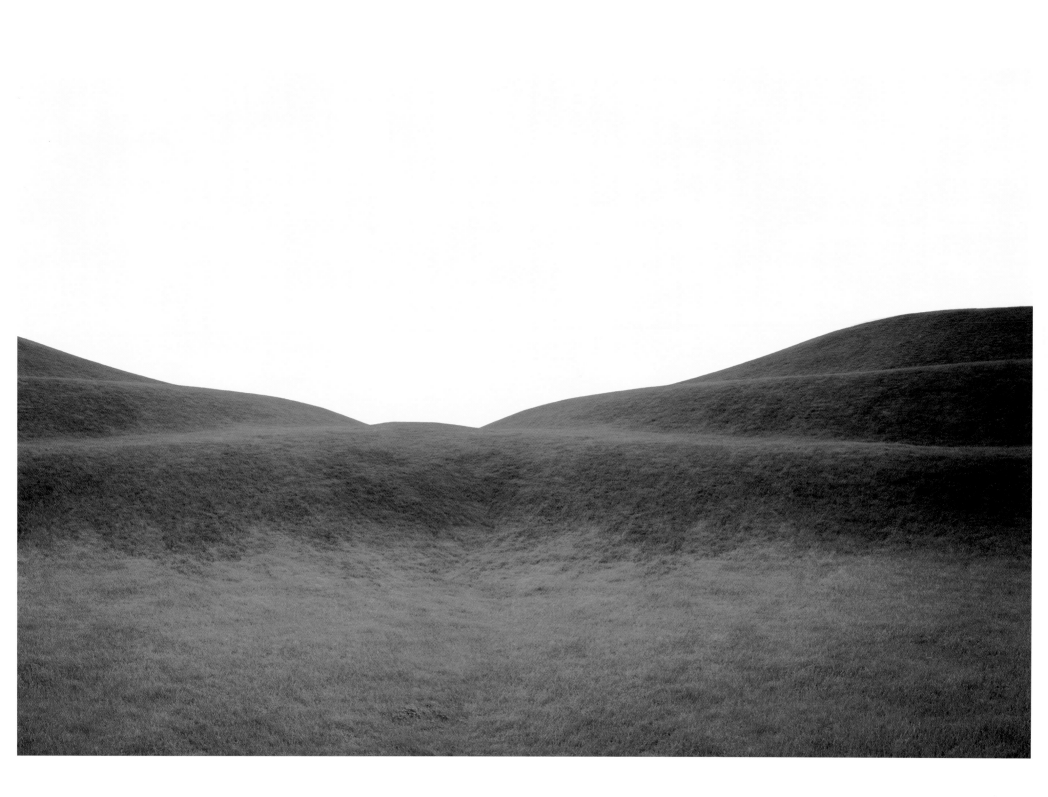

Kläranlage (Sewage Treatment Plant) o/o3o 2002 114 x 190 cm

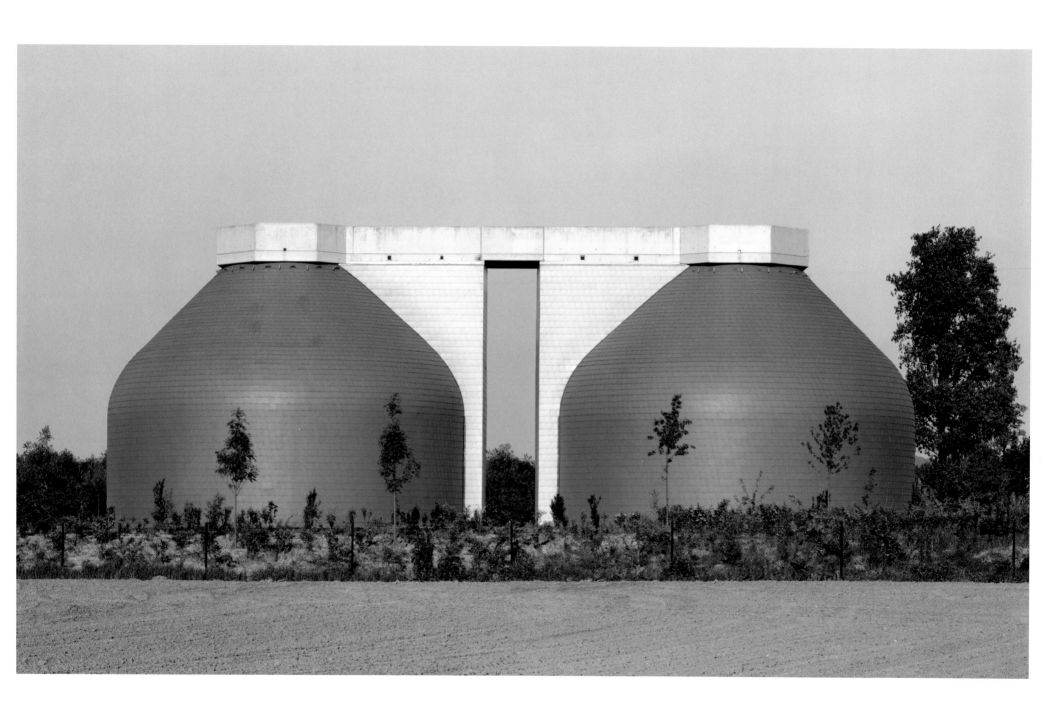

Industrieanlage (Industrial Plant) o/o31 2002 124 x 190 cm

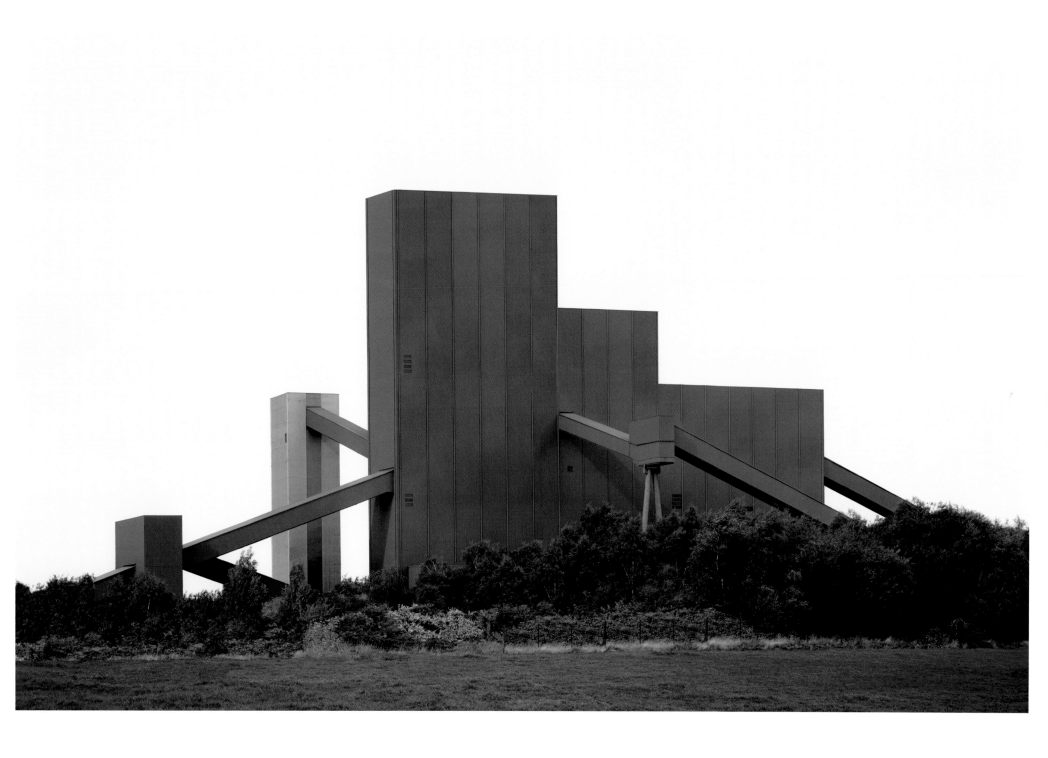

Hochhaus (High-Rise) o/o33 2004 150 x 105 cm

Hochhaus (High-Rise) o/o34 2004 150 x 105 cm

Landschaft (Landscape) o/o17 2004 124 x 187 cm

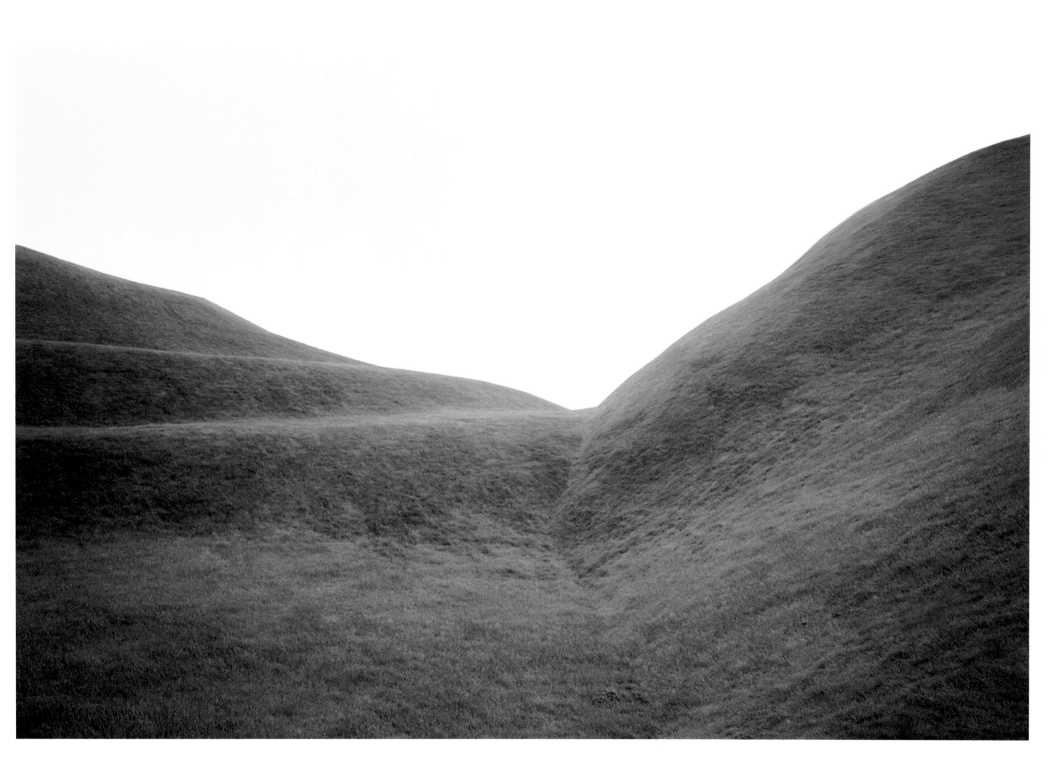

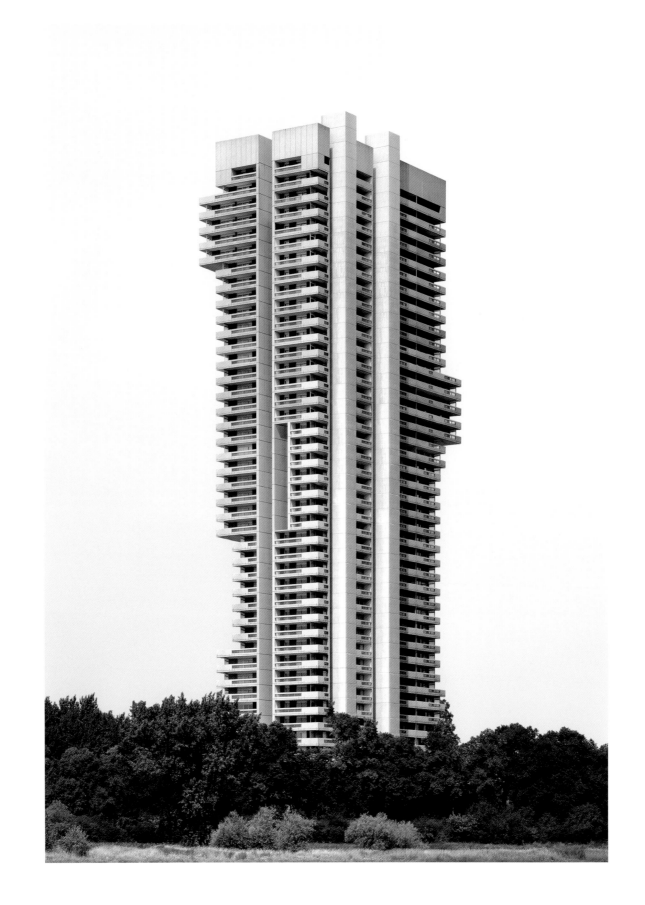

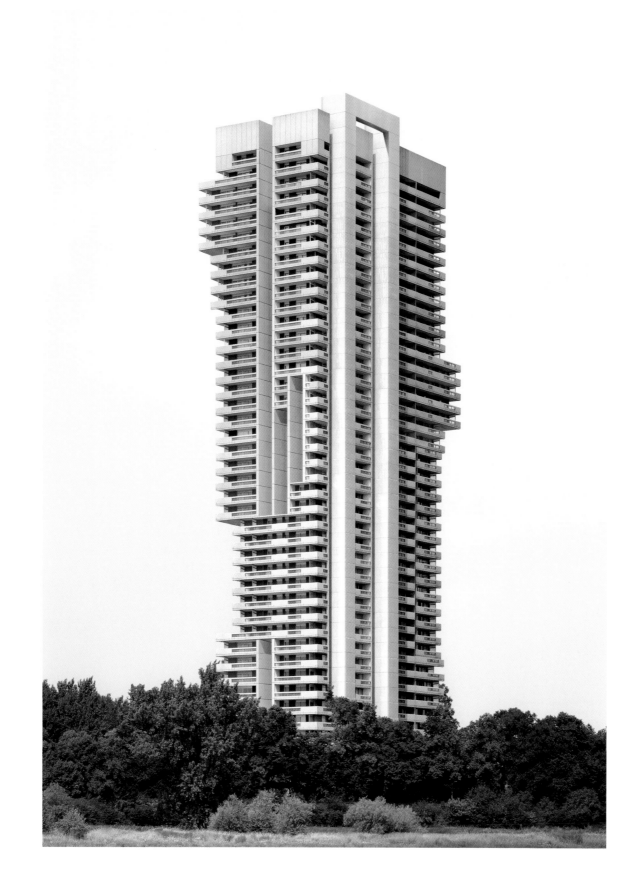

Landschaften **Landscapes** Arbeiten **Works** 1/

Landschaft (Landscape) 1/001 2002 72 x 120 cm

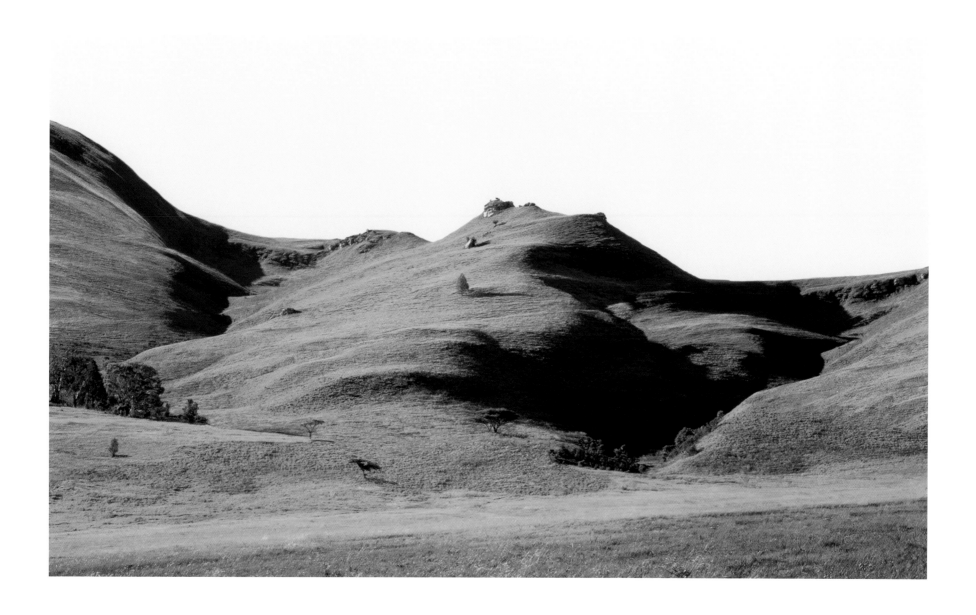

Landschaft (Landscape) 1/002 2004 124 x 177 cm

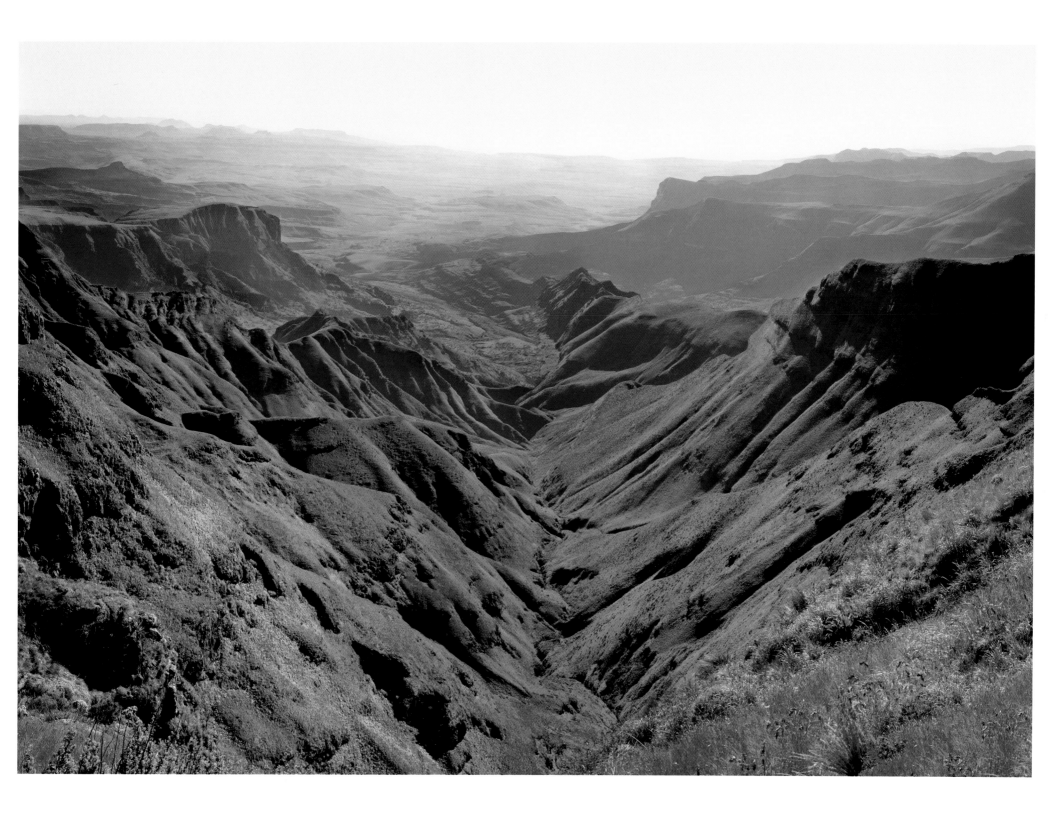

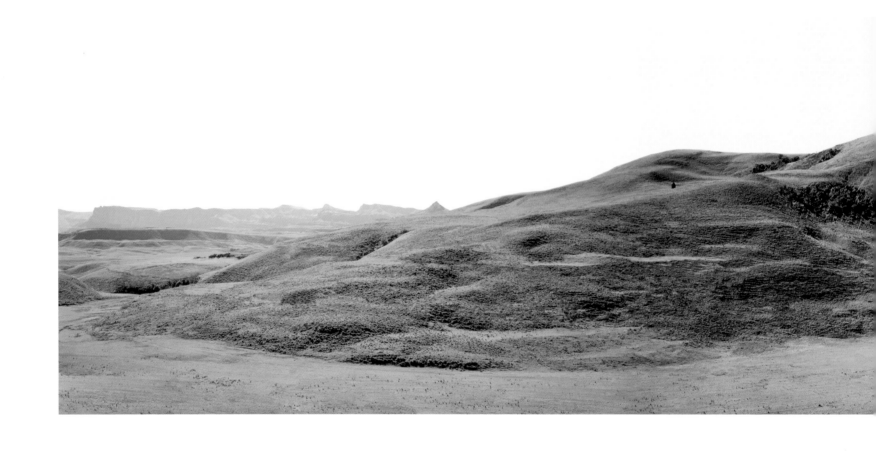

Landschaft (Landscape) 1/003 2002 61 x 270 cm

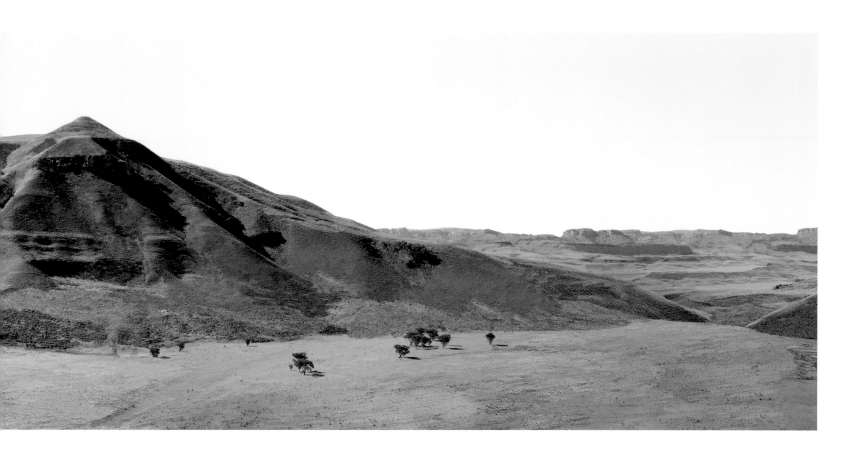

Landschaft (Landscape) 1/006 2002 120 x 200 cm

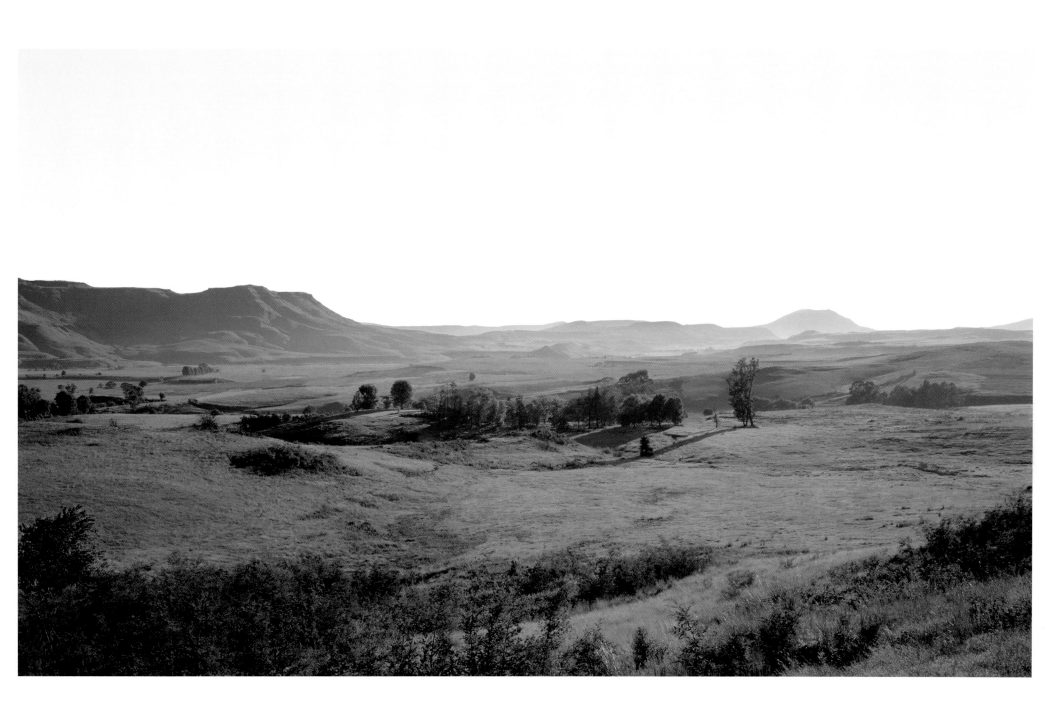

Landschaft (Landscape) 1/014 2002 124 x 173 cm

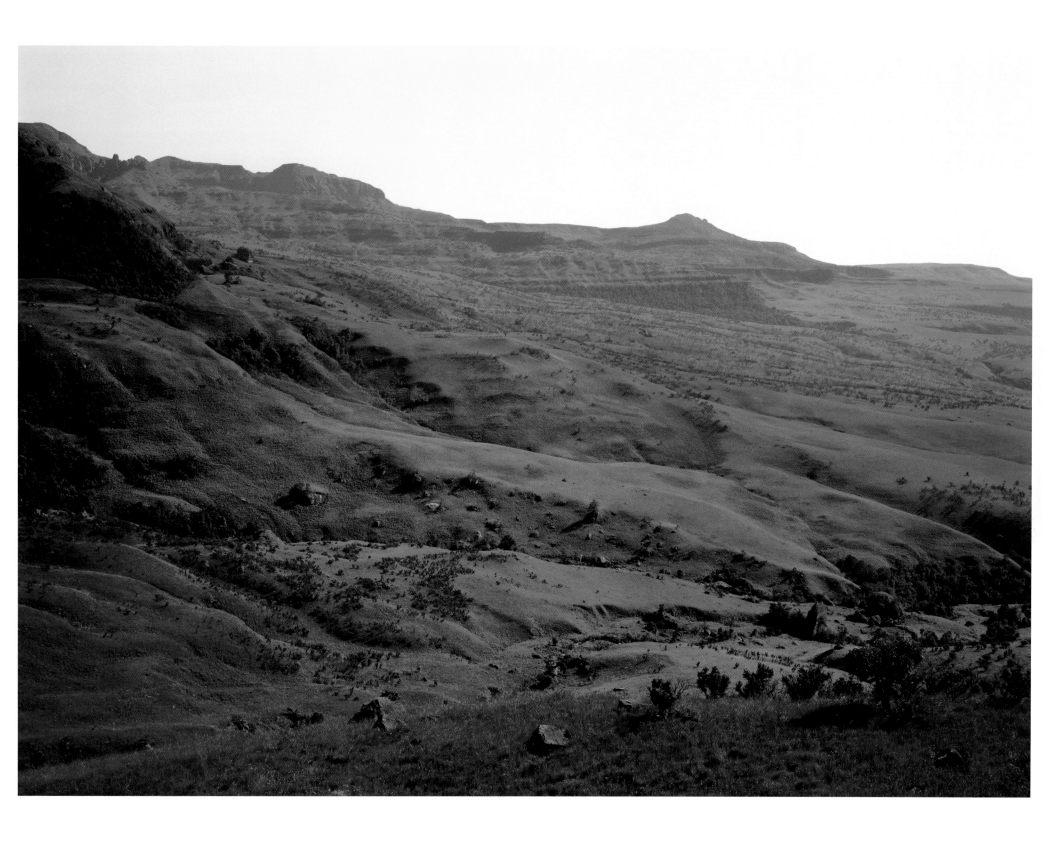

Landschaft (Landscape) 1/004 2002 71 x 190 cm

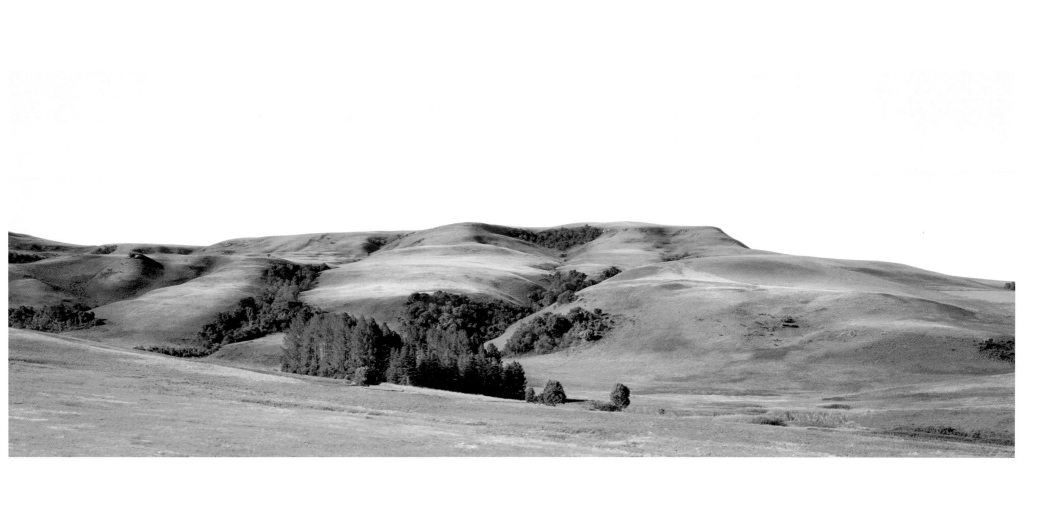

Landschaft (Landscape) 1/008 2002 85 x 120 cm

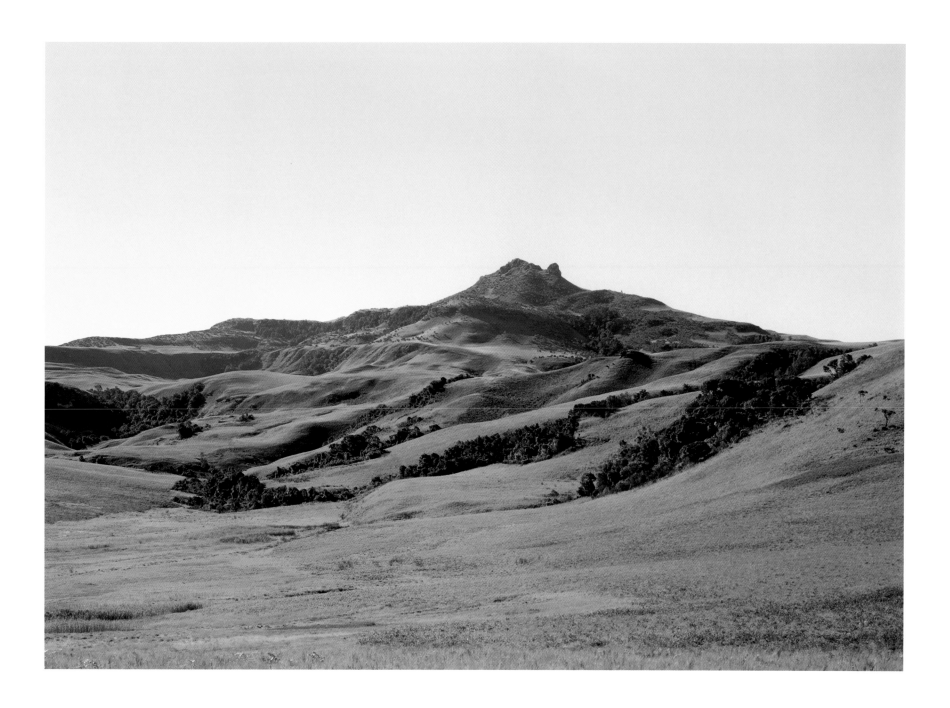

Landschaft (Landscape) 1/007 2002 82 x 160 cm

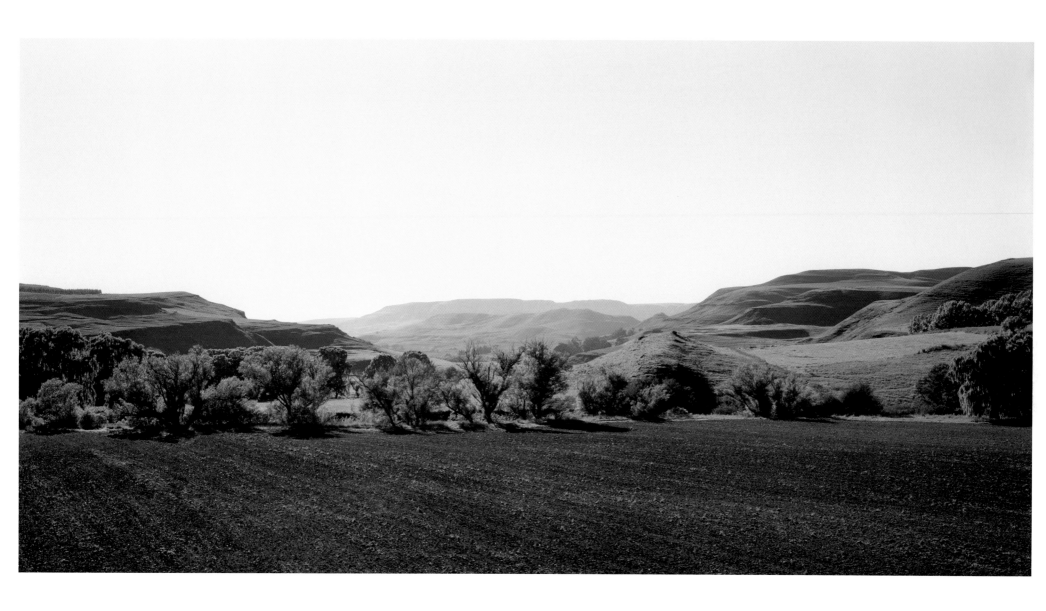

Landschaft (Landscape) 1/015 2006 108 x 160 cm

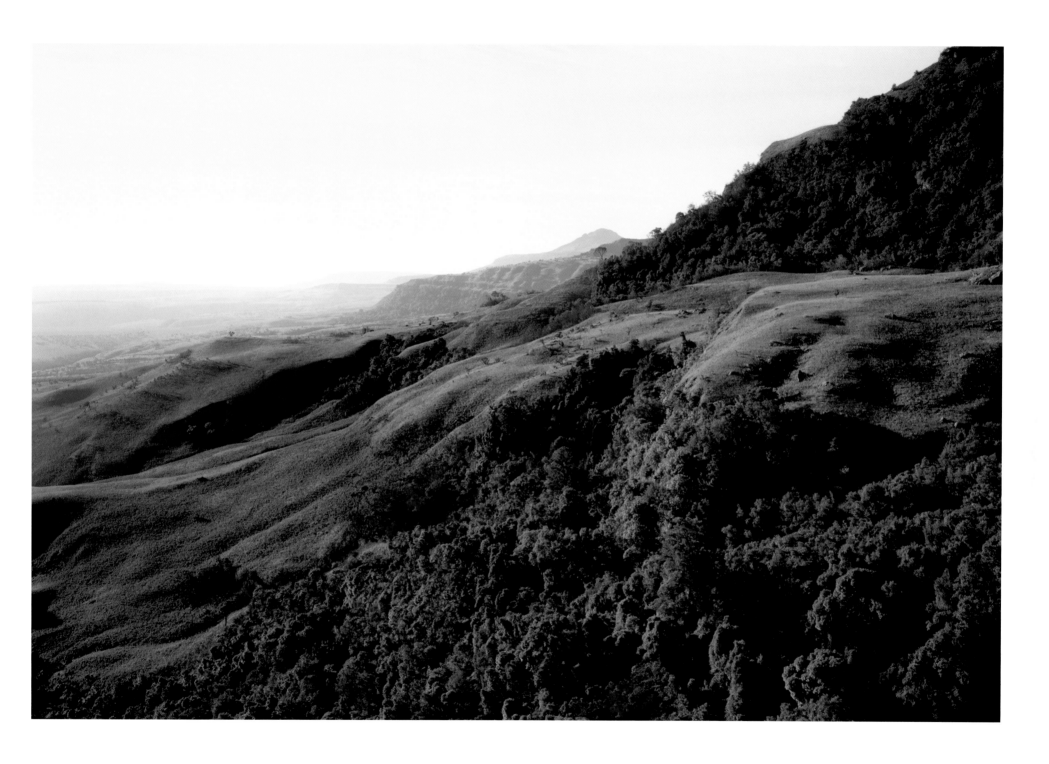

Landschaft (Landscape) 1/010 2005 124 x 201 cm

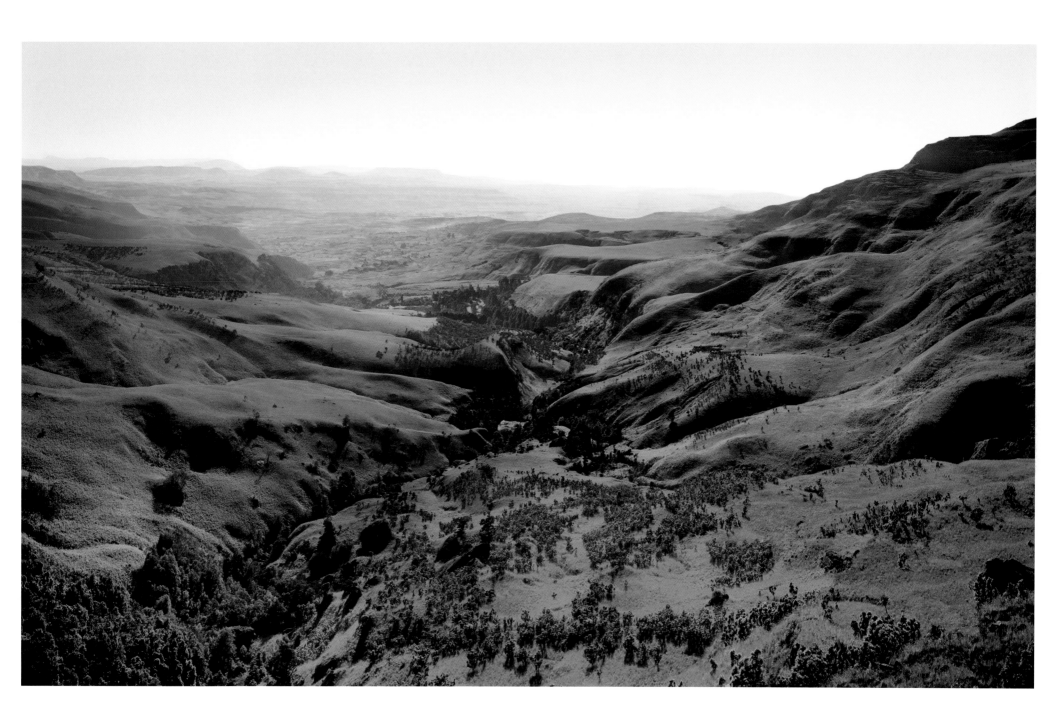

Landschaft (Landscape) 1/021 2002 124 x 168 cm

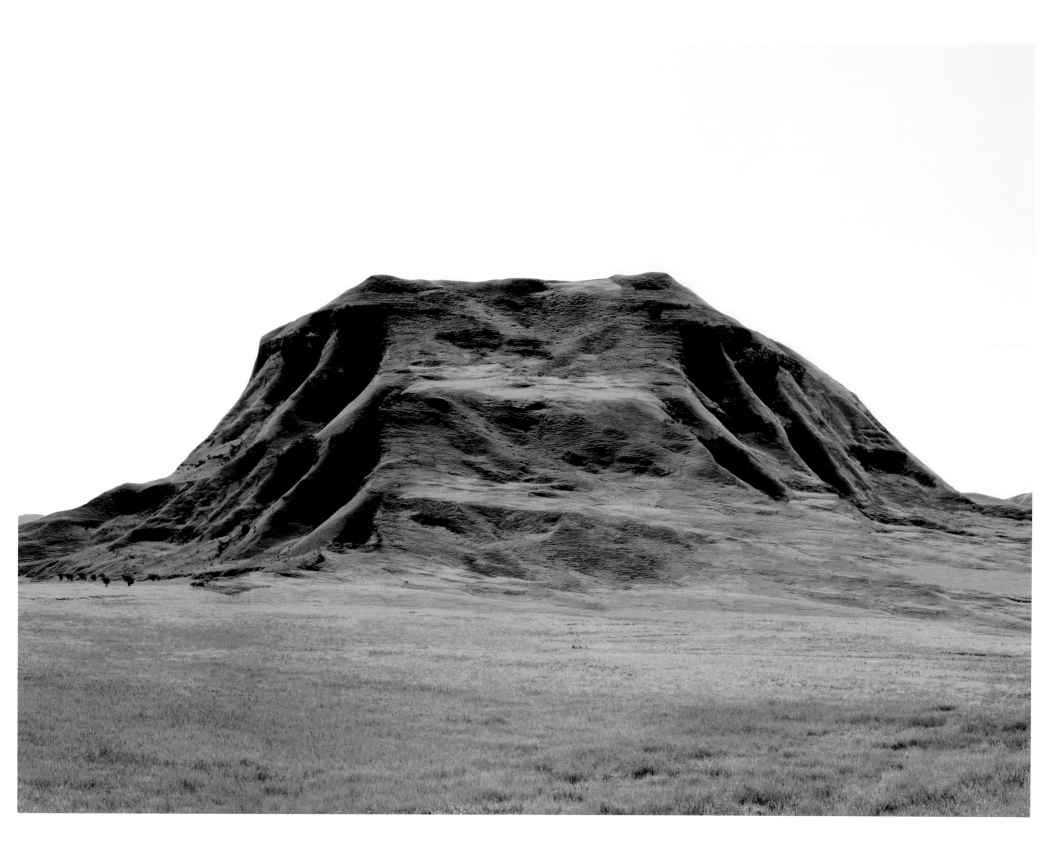

Landschaft (Landscape) 1/020 2002 124 x 162 cm

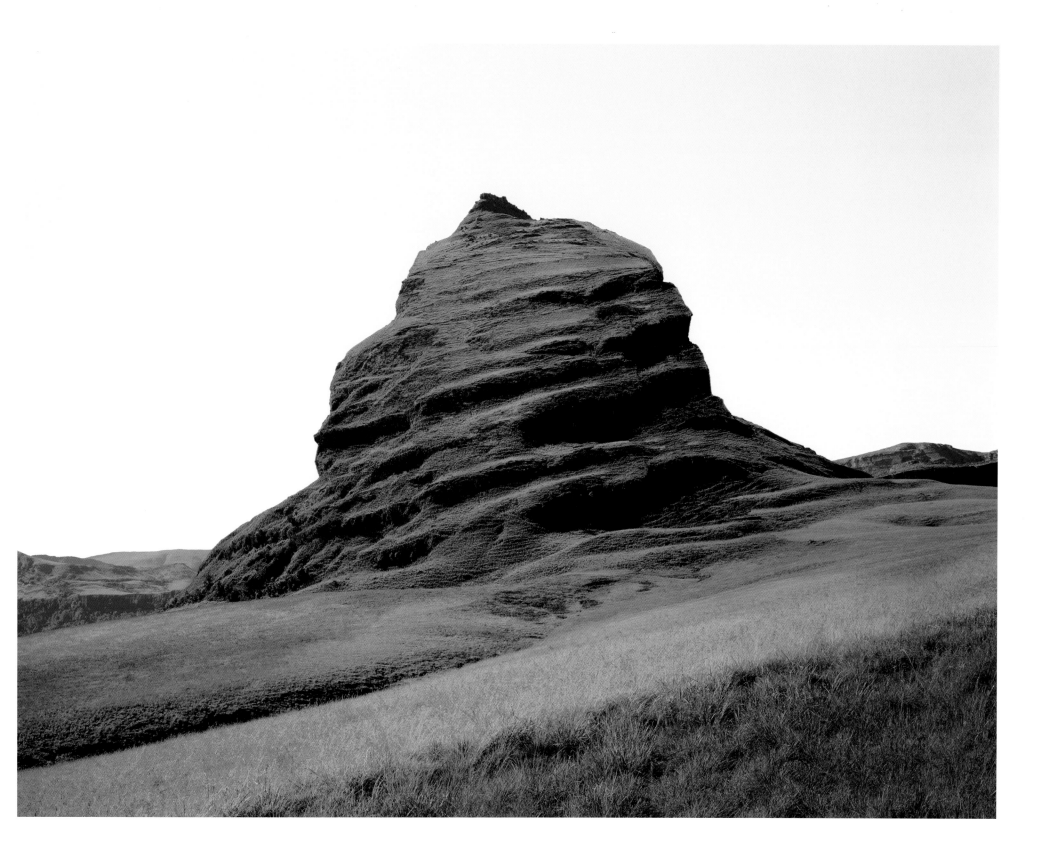

Landschaft (Landscape) 1/012 2004 95 x 210 cm

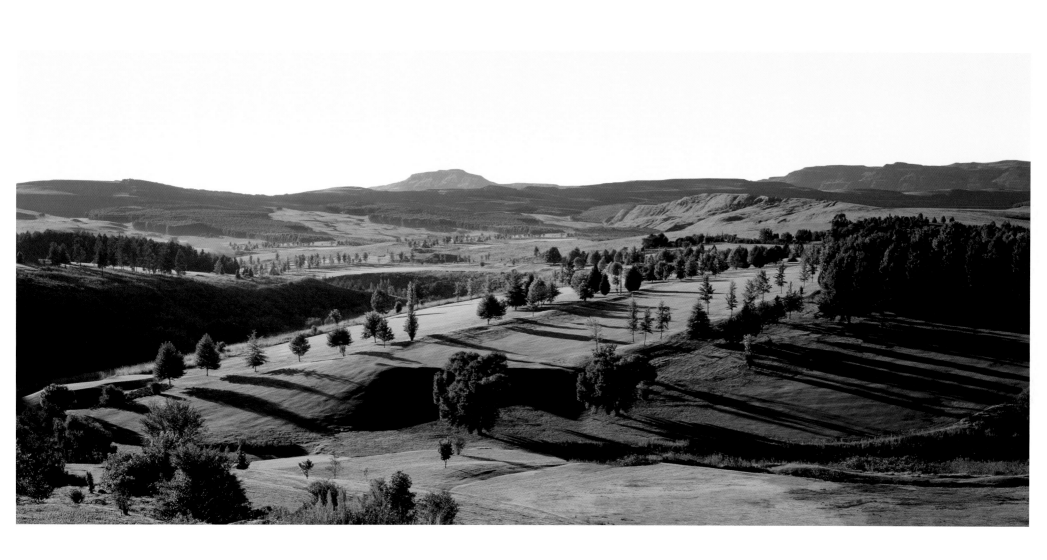

Landschaft (Landscape) 1/023 2003 124 x 190 cm

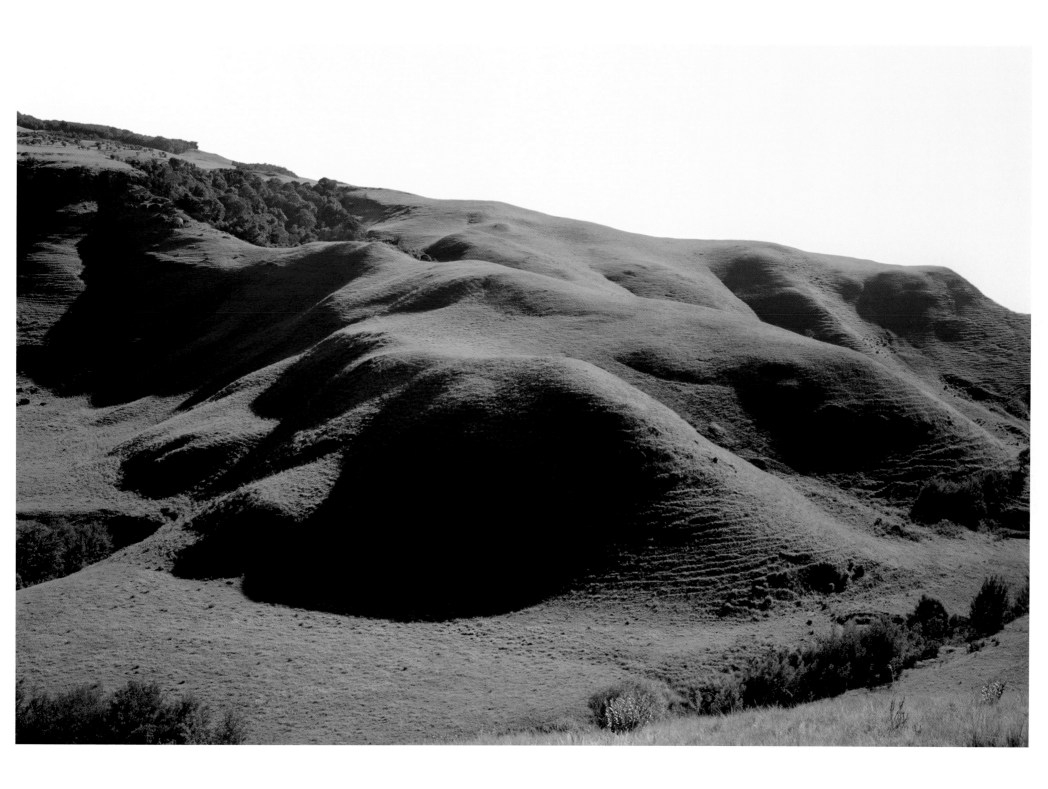

Landschaft (Landscape) 1/016 2002 85 x 230 cm

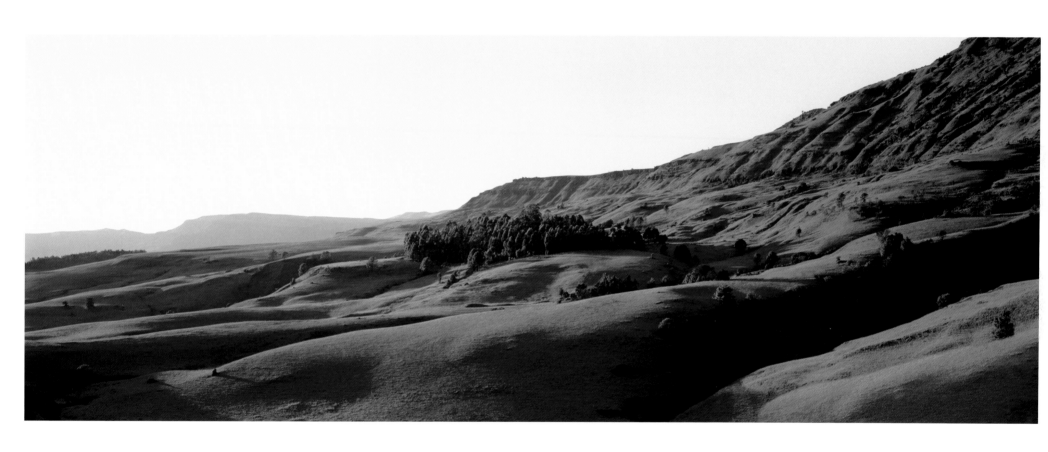

Landschaft (Landscape) 1/030 2006 87 x 170 cm

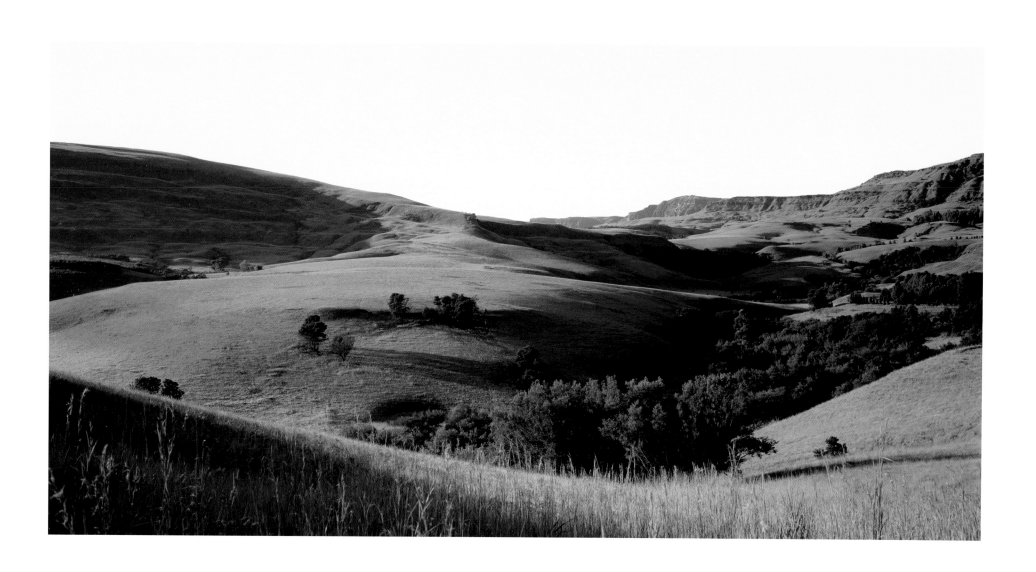

Landschaft (Landscape) 1/022 2003 124 x 200 cm

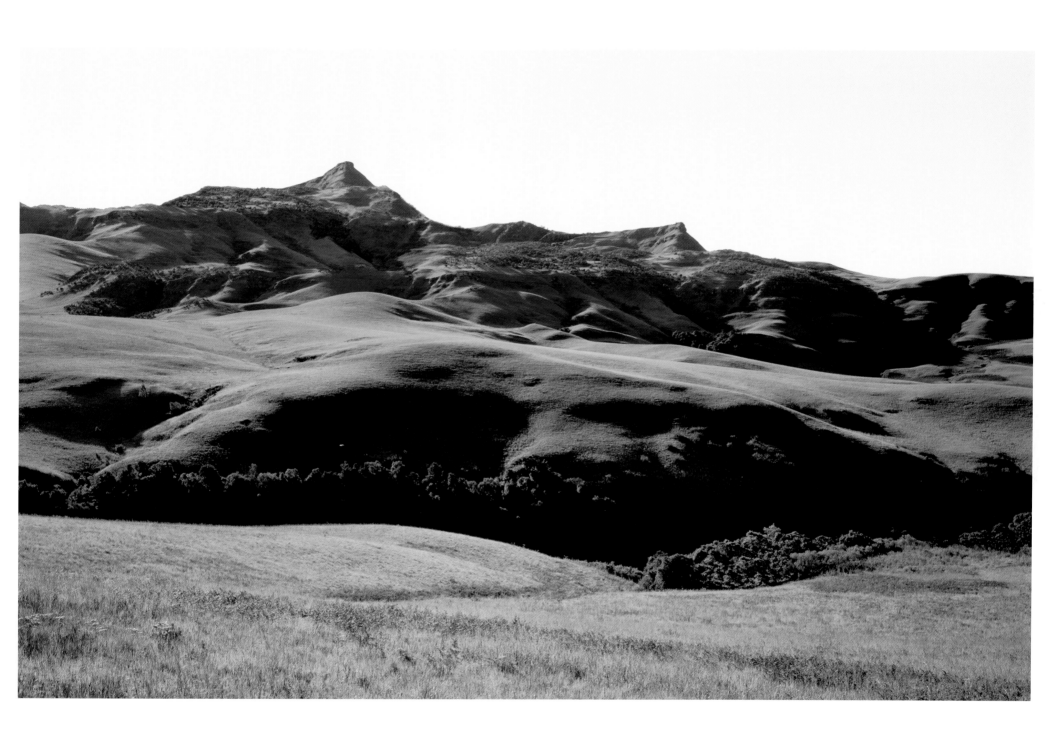

Landschaft (Landscape) 1/018 2005 87 x 225 cm

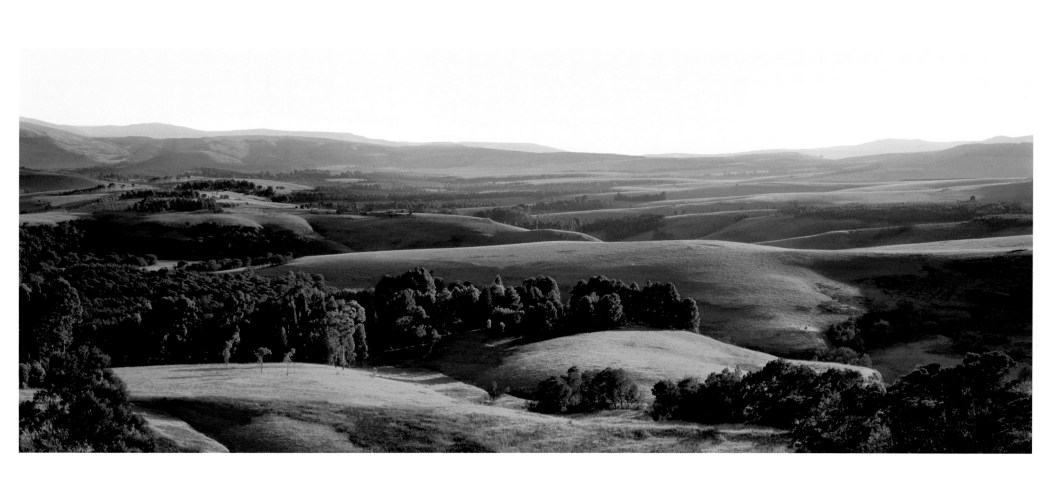

Landschaft (Landscape) 1/017 2004 108 x 160 cm

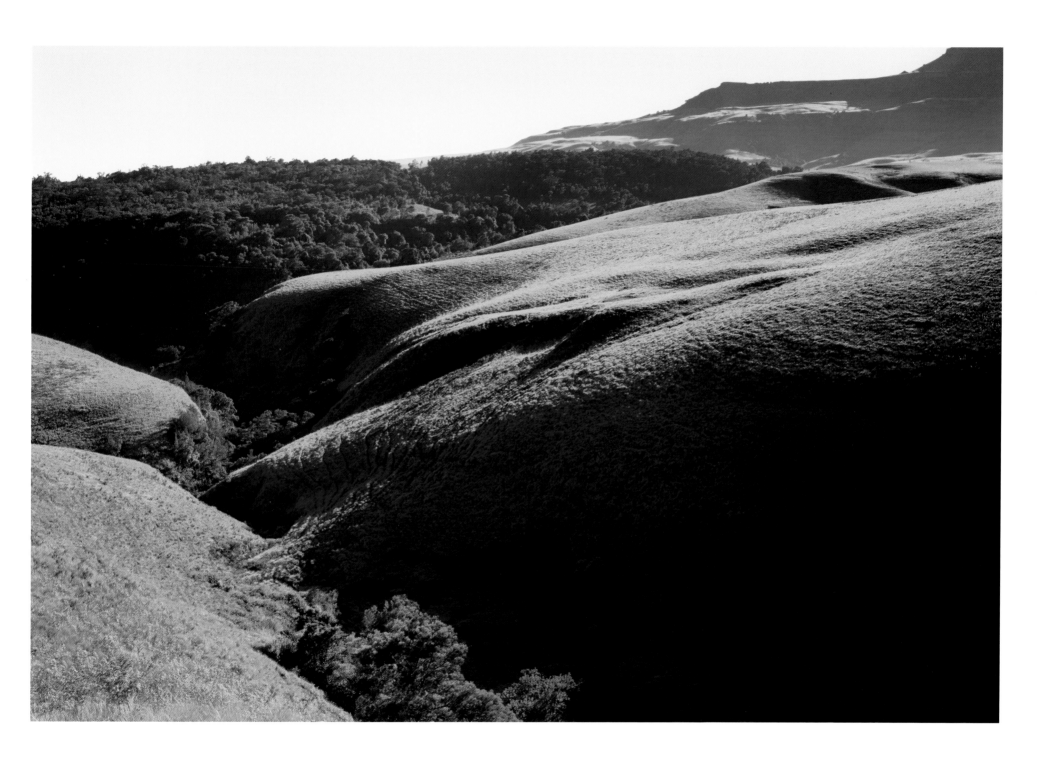

Landschaft (Landscape) 1/005 2005 110 x 160 cm

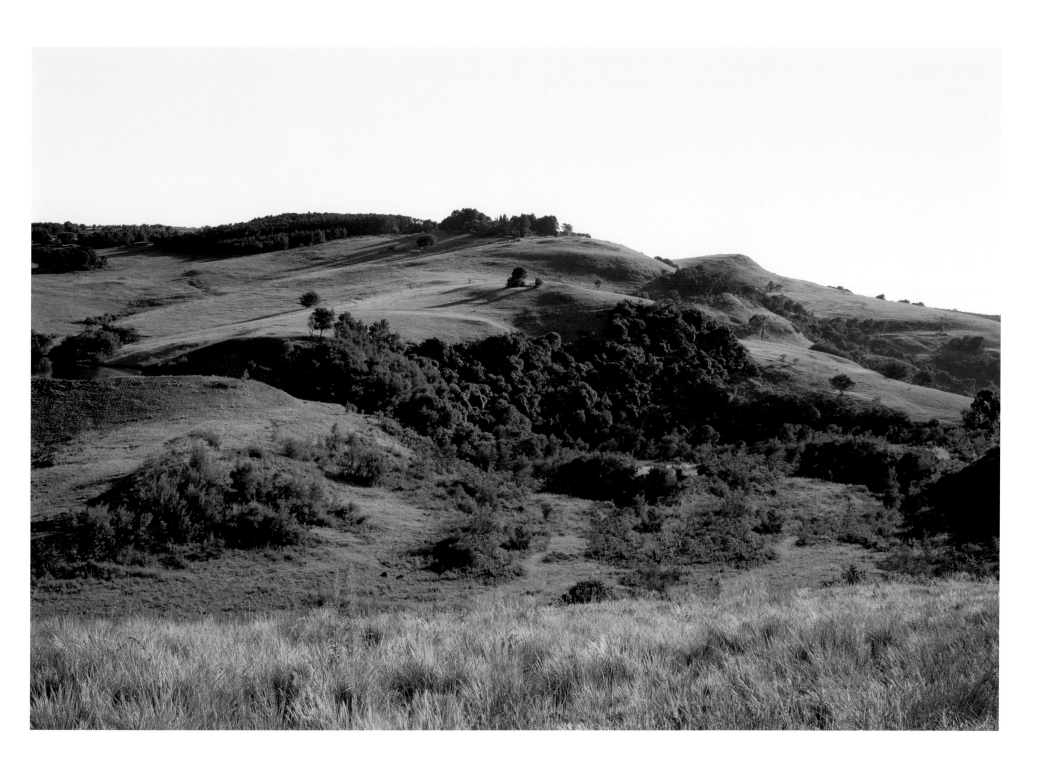

Landschaft (Landscape) 1/009 2005 124 x 187 cm

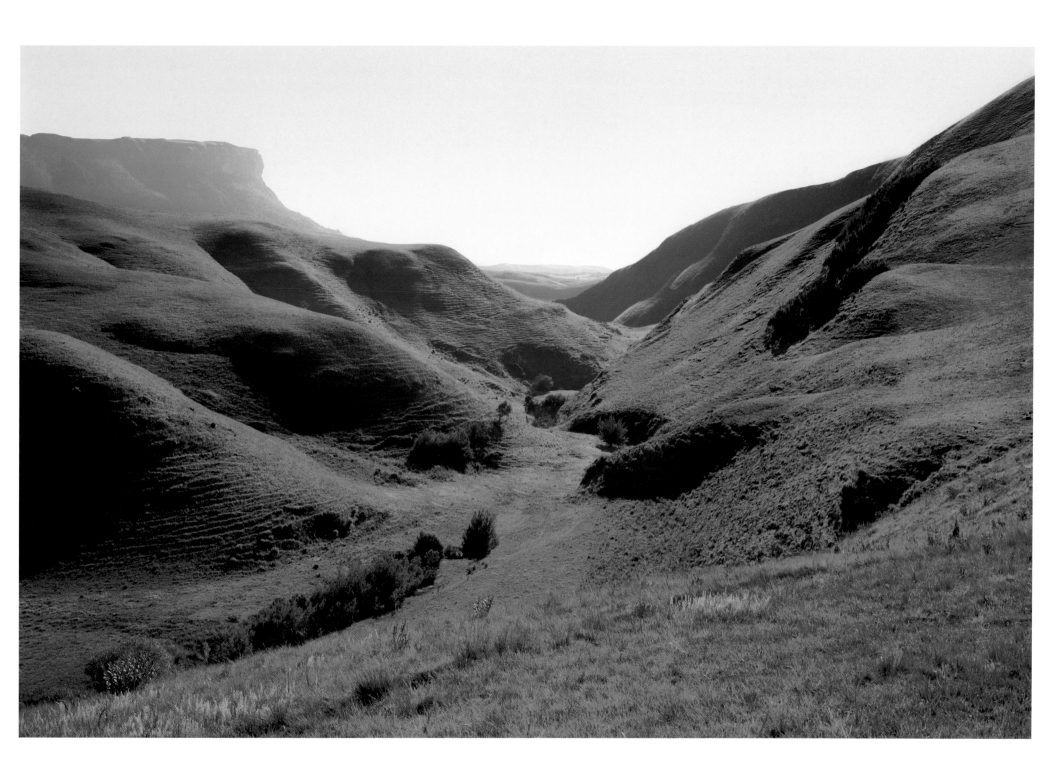

Landschaft (Landscape) 1/011 2005 109 x 200 cm

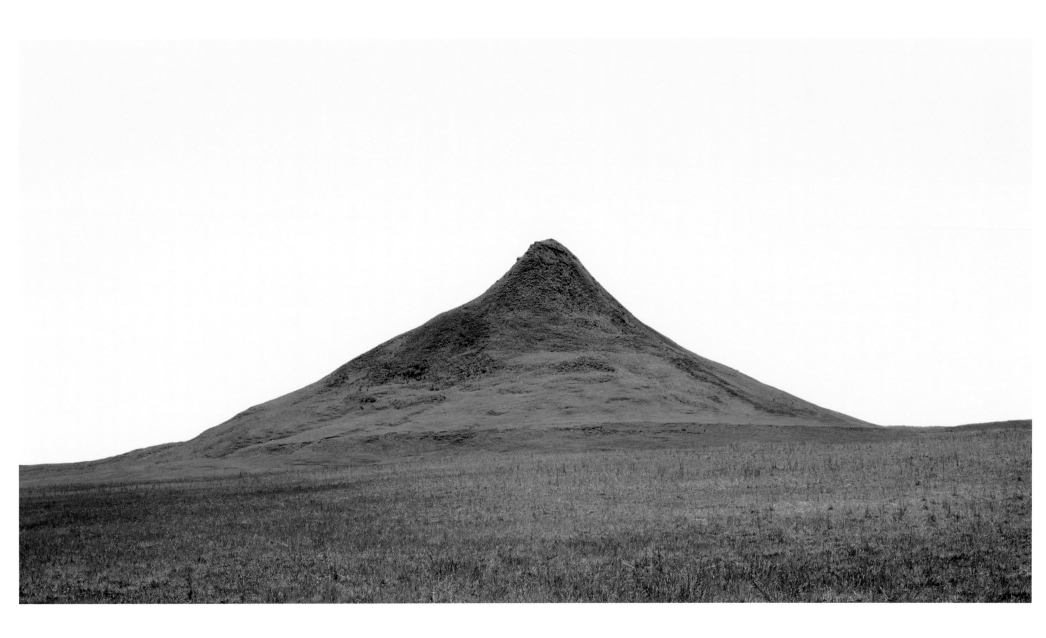

Landschaft (Landscape) 1/027 2006 111 x 205 cm

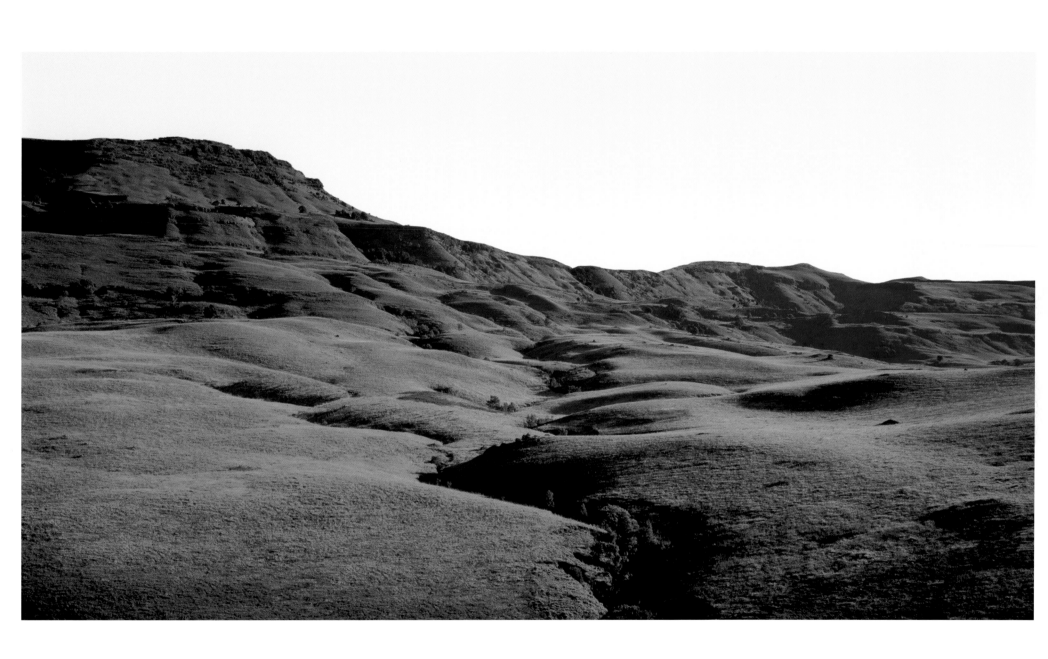

Landschaft (Landscape) 1/025 2006 124 x 184 cm

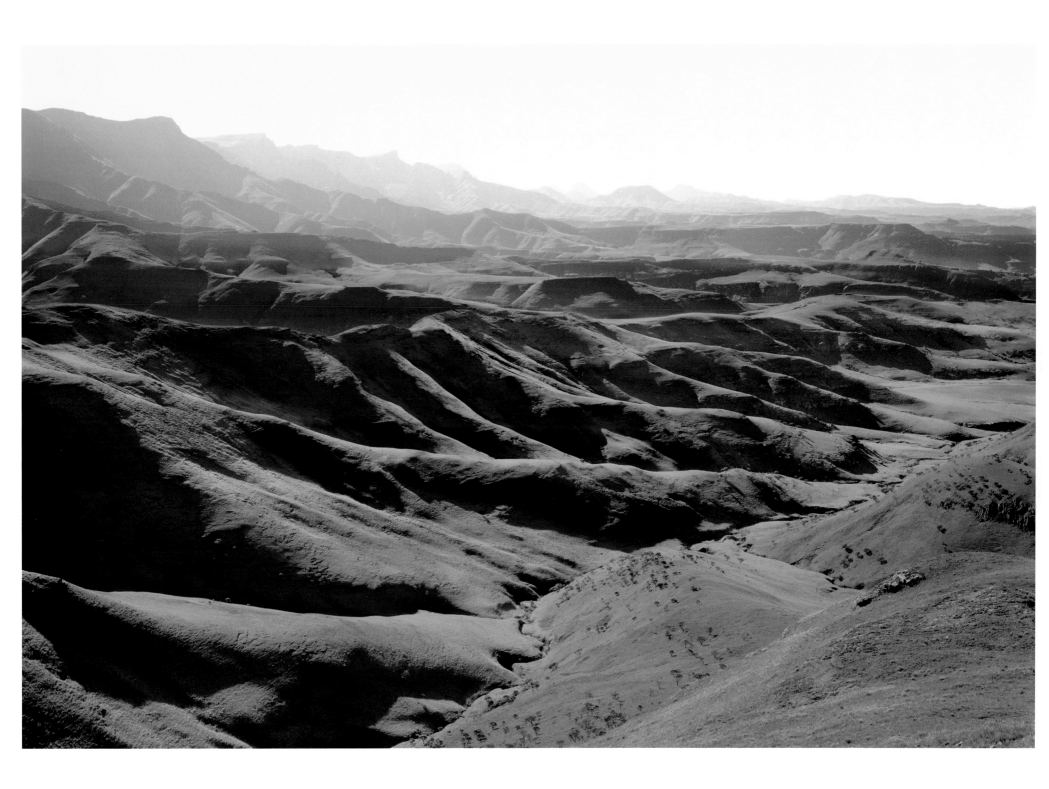

Landschaft (Landscape) 1/028 2006 113 x 200 cm

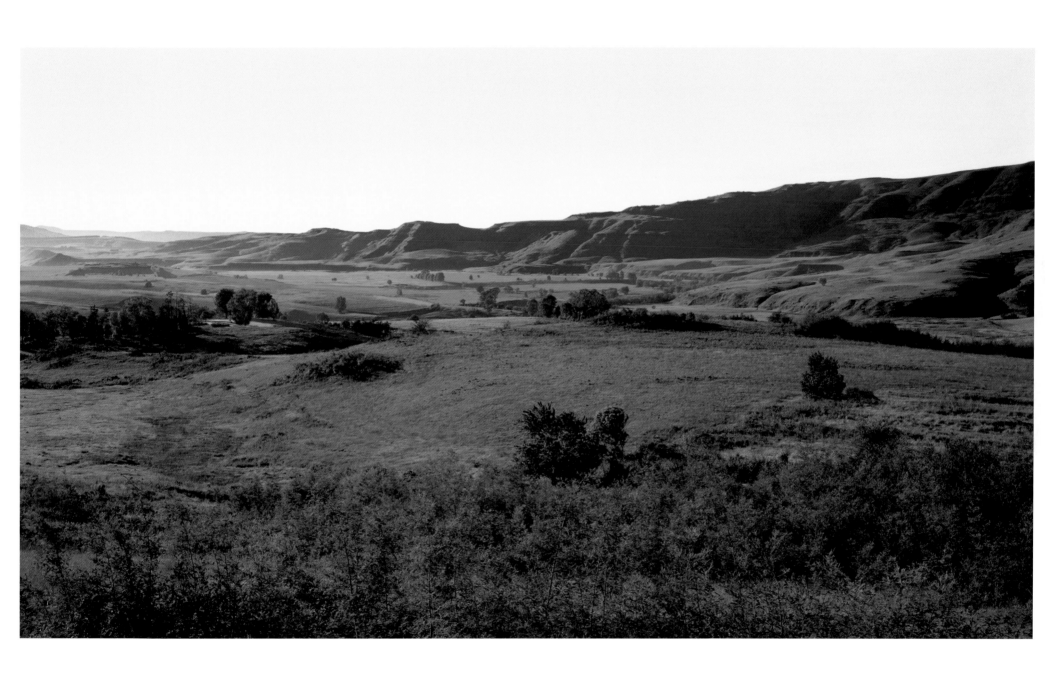

Landschaft (Landscape) 1/029 2006 100 x 220 cm

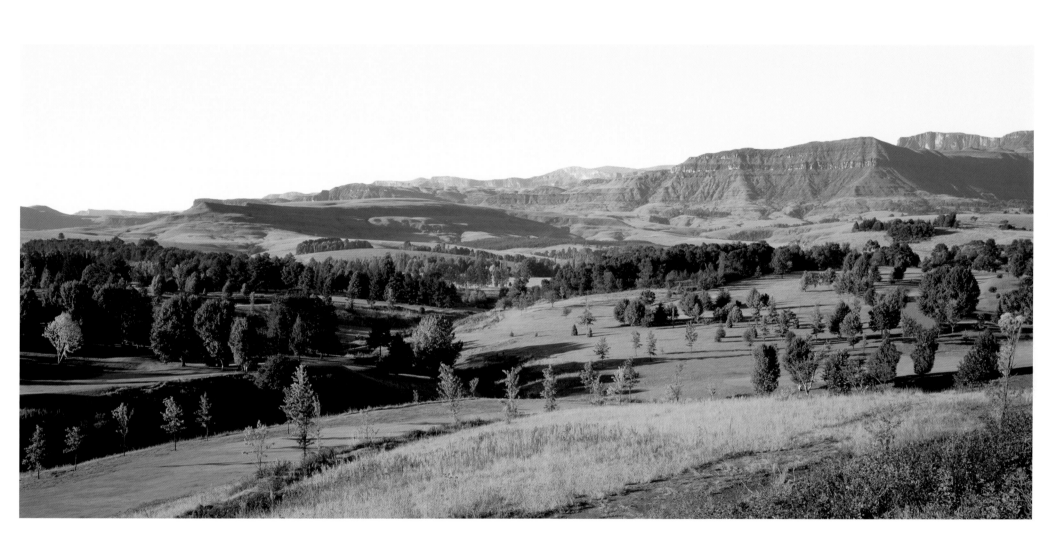

Landschaft (Landscape) 1/026 2006 124 x 156 cm

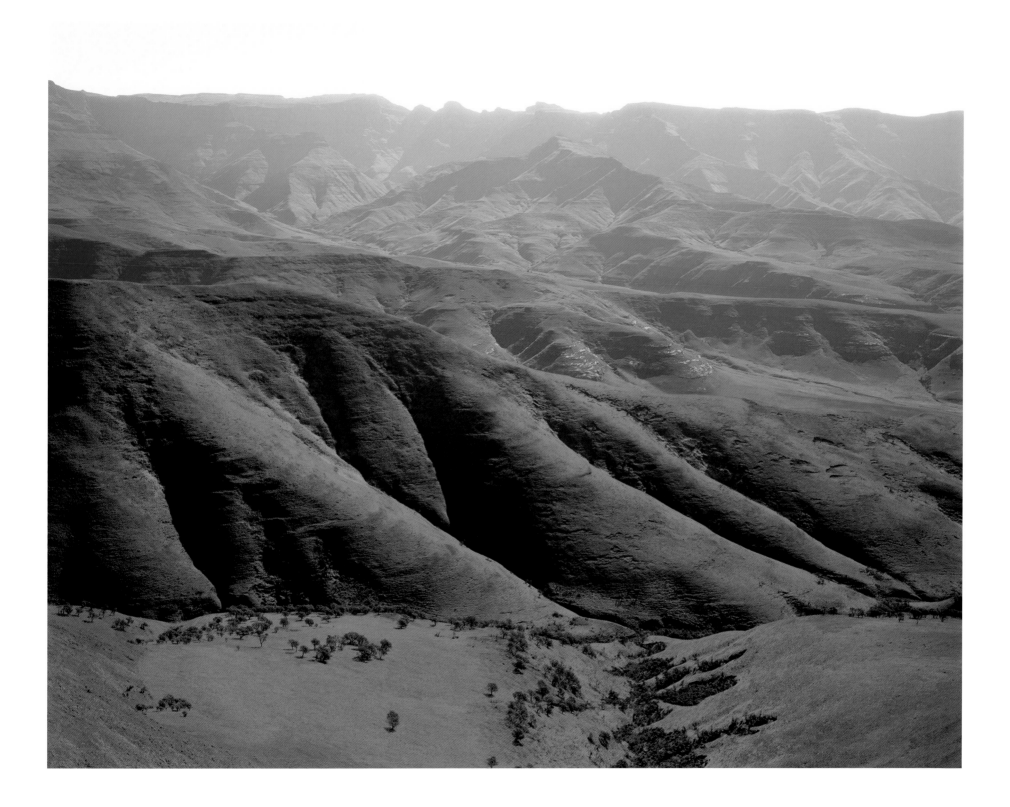

Alle Fotografien sind, falls nicht anders bezeichnet, digitale C-Prints (Lambda-Prints); die Arbeiten o/ sind im Diasec-Verfahren hinter Acrylglas matt, die Arbeiten 1/ hinter Acrylglas glänzend verklebt. Alle Fotos sind mit Aluminiumverbundplatte sowie Aluminiumträgerrahmen gegenkaschiert.

Unless otherwise labeled, all photographs are digital C-prints (lambda prints); the o/ series is mounted behind sheets of matt acrylic using the diasec process, while the 1/ series is mounted behind glossy acrylic. All photos are laminated on aluminum sandwich panels and aluminum mounts.

Acknowledgments
Michael Reisch's thanks go to Marion Bruns, Bettina Erzgräber, Fachlabor HSL, Peter Feddersen, Kristina Frei, Labor Grieger, Frank Heidrich, Axel Kreiser/real material, Michael Kübler/Image Work, Ulrich Müller, Marie Bogart and Matthias Wewering/Originate, Lotte and Udo Reisch, Nikolaus Sonne, as well as Bettina Dorn, Regina Dorneich, Markus Hartmann, Martin Hochleitner, Rupert Larl, Andreas Marcus, Susanne Pfleger, Andreas Platzgummer, Ulrich Pohlmann, Monika Reutter, Dieter Scheibe, Kai Uwe Schierz, Alix Sharma, Tas Skorupa, John Southard, Andrea Wandschneider, and all people who have contributed to the ultimate success of this book as well as to the success of the various exhibitions. Special thanks are due to Stephanie Doll, Rolf Hengesbach, and Jörg Sasse.

Michael Reisch Geboren 1964 in Aachen, Deutschland / Born in 1964 in Aachen, Germany
Lebt und arbeitet in Düsseldorf / Lives and works in Düsseldorf

Studium / Studies

1985 Kunststudium / Studio arts program, Stadsacademie voor toegepaste Kunsten,
 Maastricht, Niederlande / The Netherlands
1986–1991 Studium der Fotografie und Bildhauerei / Photography and sculpture program, Gerrit
 Rietveld Academie, Amsterdam
1991 Kunststudium bei / Studio arts program with Prof. Bernd Becher, Kunstakademie
 Düsseldorf

Preise und Stipendien / Prizes and Grants

1989 Prix Cartier Hollandais für Fotografie / for photography
1990 Artist in Residence, Fondation Cartier, Paris
2001 Förderkoje Art Cologne, Galerie Räume für neue Kunst, Rolf Hengesbach (Kat. / cat.)
2002 Stipendium / Grant, Stiftung Kunst und Kultur des Landes NRW

Lehrtätigkeit / Teaching

2004 Lehrauftrag / Lecturer, Akademie der Bildenden Künste, Nürnberg

Einzelausstellungen / Solo Exhibitions

2001 Räume für neue Kunst, Rolf Hengesbach, Wuppertal (Kat. / cat.)
2002 Räume für neue Kunst, Rolf Hengesbach, Wuppertal
2002 Alte Post, Neuss (Kat. / cat.)
2002 Architektur Galerie Berlin – Ulrich Müller
2003 Galerie Rolf Hengesbach, Köln / Cologne
2003 BABY Gallery, Amsterdam
2005 Raum für Kunst, Aachen (Kat. / cat.)
2005 Kunstverein Konstanz
2005 Architektur Galerie Berlin – Ulrich Müller
2005 Galerie Rolf Hengesbach, Köln / Cologne
2006 Fotomuseum im Stadtmuseum, München / Munich (Kat. / cat.)
2007 Fotoforum West, Innsbruck
2007 Landesgalerie am Landesmuseum Oberösterreich, Linz (Kat. / cat.)
2007 Städtische Galerie Wolfsburg (Kat. / cat.)
2008 Kunsthalle Erfurt (Kat. / cat.)
2008 Städtische Galerie Am Abdinghof Paderborn (Kat. / cat.)

Gruppenausstellungen / Group Exhibitions

1996 ... wie gemalt, Neuer Aachener Kunstverein
2000 Kultur und Medienzentrum Adlershof, Berlin (Kat. / cat.)
2002 Zwischen Konstruktion und Wirklichkeit, Landschaft in der zeitgenössischen deutschen
 Fotografie, Suermondt-Ludwig-Museum, Aachen
2003 Modellierte Wirklichkeiten, Landesgalerie am Landesmuseum Oberösterreich,
 Linz (Kat. / cat.)
2004 Kunstraum Alexander Bürkle, Freiburg
2004 Gezähmte Natur, Brandenburgische Kunstsammlungen, Cottbus (Kat. / cat.)
2005 Raumflucht, Künstlerhaus Dortmund
2005 Kuckucksei, Studio A Otterndorf, Museum Gegenstandsfreier Kunst, Landkreis Cuxhaven
2006 Freeze, Kunstverein Rügen (Kat. / cat.)

Diese Publikation erscheint anlässlich der Ausstellung
This catalogue was published in conjunction with the exhibition
MICHAEL REISCH

Fotomuseum im Münchner Stadtmuseum, München / Munich, Juli / July–September 2006

Fotoforum West Innsbruck, Februar / February–März / March 2007

Landesgalerie Linz, April–Juni / June 2007

Städtische Galerie Wolfsburg, September–Dezember / December 2007

Kunsthalle Erfurt, Januar / January–März / March 2008

Städtische Galerie, Am Abdinghof Paderborn, April–Juni / June 2008

und weitere Stationen / and additional venues

Lektorat / Copyediting: Monika Reutter (Deutsch / German);
Alix Sharma, Tas Skorupa (Englisch / English)

Übersetzungen / Translations: John Southard

Grafische Gestaltung und Satz / Graphic design and typesetting: Andreas Platzgummer

Schrift / Typeface: Fedra Sans

Papier / Paper: Galaxi Supermatt 170 g/m²

Buchbinderei / Binding: Kunst- und Verlagsbuchbinderei GmbH, Leipzig

Reproduktion und Gesamtherstellung / Reproduction and Printing:
Dr. Cantz'sche Druckerei, Ostfildern

Erschienen im / Published by
Hatje Cantz Verlag
Zeppelinstraße 32
73760 Ostfildern
Deutschland / Germany
Tel. +49 711 4405-0
Fax +49 711 4405-220
www.hatjecantz.com

Es erscheint eine Collector's Edition. Nähere Informationen erhalten Sie beim Verlag.
A special Collector's Edition is available. Please contact Hatje Cantz for more information.

Hatje Cantz books are available internationally at selected bookstores and from the following
distribution partners:

USA/North America – D.A.P., Distributed Art Publishers, New York, www.artbook.com
UK – Art Books International, London, www.art-bks.com
Australia – Tower Books, Frenchs Forest (Sydney), www.towerbooks.com.au
France – Interart, Paris, www.interart.fr
Belgium – Exhibitions International, Leuven, www.exhibitionsinternational.be
Switzerland – Scheidegger, Affoltern am Albis, www.ava.ch

For Asia, Japan, South America, and Africa, as well as for general questions, please contact
Hatje Cantz directly at sales@hatjecantz.de, or visit our homepage at www.hatjecantz.com
for further information.

Buchhandelsausgabe / Trade edition
ISBN-10: 3-7757-1848-6
ISBN-13: 978-3-7757-1848-6

Linzer Museumsausgabe / Linz museum edition (Kataloge der OÖ. Landesmuseen N.S. 44)
ISBN-10: 3-85474-155-3
ISBN-13: 978-3-85474-155-8

Printed in Germany

Umschlagabbildungen / Cover illustrations:
vorne / front: Landschaft (Landscape) 1/021 2002 124 x 168 cm
hinten / back: Landschaft (Landscape) 1/006 2002 120 x 200 cm